清华大学美术学院
Academy of Arts & Design, Tsinghua University

社 会 实 践 课

色 彩 教 学

主编 陈晓林

SECAIJIAOXUE

北方联合出版传媒(集团)股份有限公司
辽宁美术出版社

清华大学美术学院社会实践课教学系列丛书编委会

策　　划：范文南

主　　编：范文南

编　　委：洪小冬　鲁　浪　王　成　童迎强　王　申　罗　楠　李　彤
　　　　　李卓非　王　楠　关　立　严　赫　张思晗　郝　刚　刘　时
　　　　　彭伟哲　方　伟　林　枫　关克荣　申虹霓　薛　丽　吕鑫洋
　　　　　苍小东　郭　丹　肇　奇　田德宏　王振杰　邵悍孝　王　东
　　　　　高桂林　张　帆　崔　巍　高　焱

图书在版编目(CIP)数据

清华大学美术学院社会实践课.色彩教学/陈晓林主编.—沈阳：北
方联合出版传媒（集团）股份有限公司　辽宁美术出版社，2009.12
（清华大学美术学院社会实践课）
　ISBN 978-7-5314-4521-0

　　Ⅰ.①清…　　Ⅱ.①陈…　　Ⅲ.①色彩学－高等学校－教学参考资料
Ⅳ.①J

　　中国版本图书馆CIP数据核字（2009）第239089号

出 版 者：北方联合出版传媒（集团）股份有限公司
　　　　　辽宁美术出版社
地　　址：沈阳市和平区民族北街29号　邮编：110001
发 行 者：北方联合出版传媒（集团）股份有限公司
　　　　　辽宁美术出版社
印 刷 者：沈阳市博益印刷有限公司
开　　本：787mm×1092mm　1/16
印　　张：5.5
字　　数：50千字
出版时间：2010年2月第1版
印刷时间：2010年2月第1次印刷
封面设计：范文南　童迎强
版式设计：童迎强　苍晓东　刘志刚　光　辉　彭伟哲
　　　　　方　伟　林　枫　关克荣　申虹霓　张思晗
责任编辑：童迎强　苍晓东　刘志刚　光　辉
技术编辑：鲁　浪　徐　杰　霍　磊
责任校对：张亚迪
ISBN 978-7-5314-4521-0
定　　价：35.00元

邮购部电话：024-83833008
E-mail:lnmscbs@163.com
http://www.lnpgc.com.cn
图书如有印装质量问题请与出版部联系调换
出版部电话：024-23835227

写在前面

蒋智南

今天清华大学美术学院的"社会实践课"，其实就是从前的"下乡写生课"，但我们任课教师所面临的问题是与从前不太相同的。第一是，大部分上课的学生都是"90后"出生的，他们基本上没有吃过什么苦，对艰苦的生活更没有亲身的体验，农村的生活对他们来讲是比较陌生的，更何况我们今年下乡的时候又是一年当中最热的季节，且又遇上干旱少雨。第二是，今天的农村也与从前的农村有相当大的差别和变化，社会主义新农村的建设及"农家乐"旅游的兴起，也使原本朴实的农民变得很"实际"，一切都要讲"经济效益"，钱就成了问题的"交点"。

怎样上好今天的社会实践课，让学生在乡下度过难忘而又有收获的时光，还能让"农家乐"的乡亲们也满意，这是我们任课教师要提前做好的功课。我们集中大家的智慧，想方设法多跑一些京郊的山村小镇和比较知名的景点，再经过

反复的比较斟酌，最终我们才会定下上课的地点，并事先谈好各项事宜，这其中包括住宿及伙食的标准和质量，甚至要细致到每天的菜谱和洗澡的时间，等等。气候是我们无法控制的，当然也不能听天由命，但最难的还是与当地百姓的相处，每天我们老师都要解决不同的问题，千方百计地来化解各种矛盾，目的只有一个：那就是让同学们安全、安心地在乡下体验生活，感受自然，了解民生，用自己的视角和语言来描绘和记录自己的感动，并从中学会关爱和感恩……

每当看到学生们专注地在山村的角落里、在乡间的小路上、在山野的丛林中写生的情景，看到他们画得厚厚的速写本，看到他们狼吞虎咽"抢饭"的样子和夕阳下同学们与村中的猫狗们尽情玩逗的场面时，我们这些老师的内心便充满着喜悦。

我们可以从学生们的作品和文字里感受到他们的内心所发生的变化，看到今天"90后"的内心世界，在他们的天空里同样飞翔着从前的美好理想，他们不仅有对艺术的真诚和热爱，更不缺少人性的光辉，就连雨后傍晚的天空中都为他们画出两道彩虹……

当清华大学的校车载着我们即将离开社会实践的山村时，我们分明看到乡亲们亲切而朴实的目光，那位哑巴大叔的眼里还含有泪水，那些村子里可爱的狗尾随在已经启动的车轮后，久久地跟随着……

景物写生教学笔记

田旭桐

许多时候，看似简单的事情，人们却把它变成了一种期待、一个问题。七月中旬带学生到京郊的双塘涧写生，早已激起的兴奋迅速地被炎热的天气和第一天数十张几乎分不出来任何特征的作业所替代。使这些年来不断争议的"千人一面"现象重新摆在了面前，无法回避，绕不过去。不过，随着时间的推移，烈日当头下的画画，最快乐的是作画者本人。也许这次写生就是冲着这种气氛而来，期待的感觉幻化成眼中的景物。尽管十余天的时间无法解决学生诸多问题，但是培养一种认识形态的方法，发现自然中为我所用的表现因素，激发潜在的好奇心，还是能够做到的。

廖青

写生始于观察

20世纪有一句被艺术家经常重复的话：绘画不是追随自然，而是和自然平行地工作着。写生始于观察，观察本身就是已经创作了。时常困扰我们的是"视而不见"，动手画

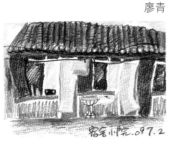

宿舍小院.097.2

许诺

画时不知如何下手。寻找一个角度，发现自然中可以描绘的景物变成了一件非常困难的事情，似乎只有等待灵感的到来，其实，这是徒劳的。格莱汉姆·苏什兰说，自己常常怀揣着一个很小的速写本，漫无目的地闲逛，没有期待，东张西望的时候反而会出现使自己感兴趣的东西。后人论元代画家黄子久："终日只在荒山乱石、丛木深筱中坐，意态忽忽，人不测其为何。又每往泖中通海处看激流轰浪，虽风雨骤至，水怪悲诧而不顾。"一个是寻找，一个是沉酣于自然中，使自然万趣融于神思。面对自然把感受"看到"自然形态之中，这就意味着重新构建与之联系着的各种形态和色彩印象。

选择视点

不要忽视周边已经熟悉的事物，换一个角度，比如俯视突出一点、夸张透视关系、改变尺度突出肌理等，新的视点能够帮助我们找到全新的感受。

重视基本规律

绘画有不同画种，设计有不同分类，景物写生能够解决其中某些造型语言的基本规律，但不能简单地归结为为某些专业服务的工具。狭义化的理解在约束了表现力的同时，也必将导致削弱塑造形体的能力，限制新的表现语言。徐悲鸿在论及素描时曾有一个新七法之说：一是位置得宜；二是比例准确；三是黑白分明；四是动作姿态天然；五是轻重和谐；六是性格毕现；七是传神阿睹。七法之中既重视造型规律，又有对不同造型方式的主动性认识。现在看来同样具有一定的指导意义。一段时间内，曾将写生的趋同现象归结到"有法可循"之上，反过来的无法可循同样隐有后患。

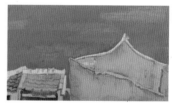

马慧

于佳馨

不忽视写实

写实不是自然景物的复制，虽然说景物写生要有个性，但个性的表现并不是求奇求怪求变形。即使是写实的造型方法同样各有差异。八十年前颜文樑先生上写生课要求用木炭画，每人必备细砂纸一张，把木炭磨得很尖。写生时讲比例、结构、透视和调子，并视高光如珠宝。解放初期徐悲鸿上写生课，带来许多欧洲的古典绘画印刷品。其中一张德国格林茨涅尔·法尔斯多夫的老人肖像，毛发、肌肤、衣料质感精微毕现，大家一见惊诧其逼真程度，甚为敬佩。徐先生说，这是最差的作品，拿来引以鉴诫。认为好的写生方法是"射人先射马，擒贼先擒王"。倡导"但取简约，以求大和，不尚琐碎，失之微细"。

精确并非真实

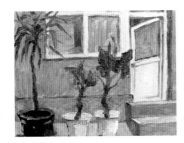

曾家佳

1948年，马蒂斯在费城美术馆的回顾展目录中写了两篇短文，第一篇就是《精确并非真实》。他强调艺术中感人的力量并不是来自精确地复制自然形态，也不是依赖耐心地把种种精确的细节集合在一起，而是依赖艺术家面对自己选择的客观对象时，他那深沉的感受，依赖凝聚在其上的注意力和对精神实质的洞察。很多时候，对于物体的观察总想表现出见到的全部细节，甚至提出"逼真的就是美的"。因而竭尽所能突出自然景物的光影色调、空间质感。这种与景物相对应的写生模式，培养了抄录自然表象特征的技巧外，带来的是缺乏个人想象力，忽视了对形式趣味的探求。当用这种造型语言套用更丰富的表现时，不自觉的忽视形式的多样意味，技巧排斥了眼力和心智。

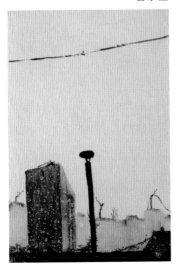

文乐

颜色拼盘

色彩存在于自然的每个角落，并无时不在流逝着改变自己的面貌。景物写生的诸多因素里，色彩能够迅速地吸引人的视线，触发人们的情感。当我们试图借用不同的笔触展现或改变某些肌理质感时，更会形成多样的氛围，影响视觉判断。面对跳跃的色彩，就像面对一个丰富的颜色拼盘，专注它，分析它，从中挑选出为己所适用的那部分。"在画花朵、红罂粟、蓝色的矢车菊、白色和红色的玫瑰和黄色的菊花时，我已做了一系列的色彩研究——寻找蓝色与橘色、红色与绿色、黄色与紫色的对抗。我想得到强烈的色彩，而不是一种灰色的谐调。"——凡·高。很显然，色彩表现是一个主观的寻找过程，使用任何色彩描绘景物，最终都要与思维联系在一起。突出色彩有助于创造力的发展。它唯有以往经验的积累转化成艺术语言，才能传递出情感价值。

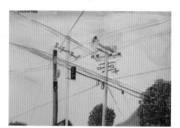

李秀晶

发现条件色

以条件色为出发点的印象派是作为异端在一百年前出现的。这些能够纯净地表达光影颜色的画家们，无论如何也无法让生活在雾都伦敦的人们认为灰紫色的雾是他们再现了真实的色彩。有人说是牛顿的三棱镜学说支持了这种色彩观念，但是为什么中世纪科学家维泰罗在《古今数学思想》中记载：让白光通过六角形晶体产生的色散现象，和文艺复兴时期达·芬奇观察到的条件色规律，却没有改变当时画家们的固有色观念呢？其中既有科学条件的制约，更有主观上的因素。唐代诗人王勃有句诗"烟光凝而暮山紫"，北宋诗人周邦彦在《玉楼春》中写道"雁背夕阳红欲暮"，这既是诗人细心的观察，也是诗人有感而发

徐翔

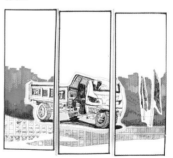

马慧

8

的抒情。条件色在景物写生中是重要的，但条件色之外的颜色之间的和谐同样不能忽视。

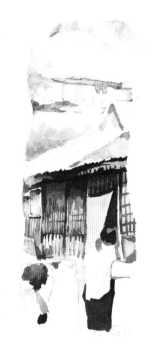

温雅

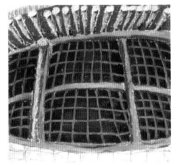

魏婷

色彩的和谐

色彩的分解产生了跳跃的光感，通过这些分解的色彩表现出来的层次，就像音乐家运用音阶产生节奏、韵律和节拍。景物写生的色彩因素中，色彩的分解使色彩更加丰富，色彩具有活跃的情绪性格。无论这些颜色是多么的没有形象，但是，只是它们一个挨一个地摆在一起也是不够的，色彩的美因关系而存在。

静物写生的色彩和谐，就是着眼于组合上的自然而又融洽的关系。和谐也需要对比，没有对比，色彩就会失去趣味点。人们常说寓动于静，静中有动，这一点不是对动和静的中庸调和，而是相互衬托，把动静控制在一定的尺度内。

食无定味，适口者珍

景物因人而异，描绘者心境的变化也会使同一景物出现不同的面貌，幻出多样的意境。《山居清供》里有一则小故事，太宗问苏易简，天下美味，有哪一种最为适口呢？苏易简答道："食无定味，适口者珍。"《山居清供》不是什么讲哲学的至理大书，只不过是一本薄薄的菜谱而已，却无意间说出了大道理。景物写生并不仅仅局限在技术层面，还应该包括对学生潜质的发现。二十几年前见过一本美国的色彩教学教材，开篇之章并没有讲色彩规律和技法，而是安排了这样一个课题：在一张白卡纸上画出40厘米长宽的方格，再把它分成若干5厘米见方的小格子，在限定的30分钟内，按自己喜好的顺序将颜料袋内的颜色平涂在方格内，涂时要保持笔触有足够的颜料，可以涂得很匀，也可以涂得很粗糙。

结果是，虽然从商场买来的颜料色相相同，排列的顺序却大不一样。有的强调对比，有的按冷暖色顺序排列，有的红色系在前，有的绿色系后紧邻蓝色系，有的涂得均匀，有的水色淋漓，带有情绪和个人特征。老师具体分析这些区别，并强调用这种色彩的区域化选择描绘形象。对于色彩知识的掌握，注重点不同，结果必然存有差异。

每个人都具有神奇的对色彩的把握能力，其中一部分人无需寻找一种固化的观念进行指导，另一部分人依靠不明确的模糊的"无意识"去表达，还有一部分人在形式上借鉴他人的风格，重新构建判断标准。从这种意义上说，对色彩的创造力表现并不只是局限在那些具有特殊才能的少数人身上。

● 构成形象的方式虽然凸显精细，但没有遵循自然形态的表象特征。而是通过朴素而又富有变化的微妙色阶，诠释对景物带有情绪化的感觉。值得注意的是，笔触的排列是借用拆解的方式，压缩在了几个层面。越是细微，越是强调变化的地方，这种拆解方式越是能使它们巧妙地统一在一起。

指导教师：田旭桐

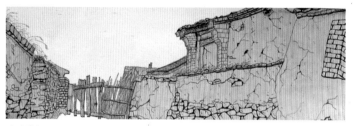

由晓彤

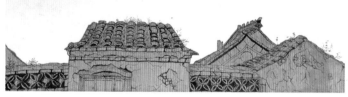

由晓彤

● 看似极为普通的物件，作者却选择了系列的方式来描绘，这是其中的一幅。直觉中感悟到一道刻痕，一处破裂的折迹，被风吹去的纸片都暗示着岁月与生命的迹象。这种迹象看似是时间留下的，但背后更多体现人为的因素，写实的技法，不拘于法的构图加深了这种印象。

指导教师：田旭桐

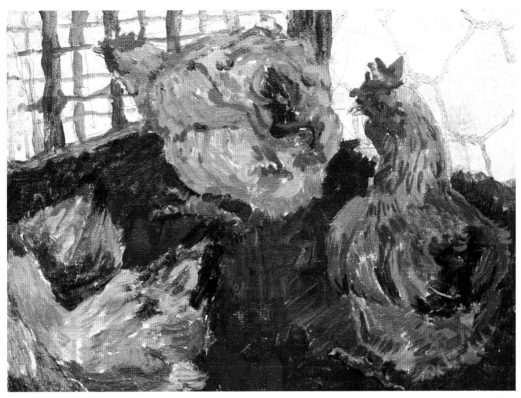

安德生

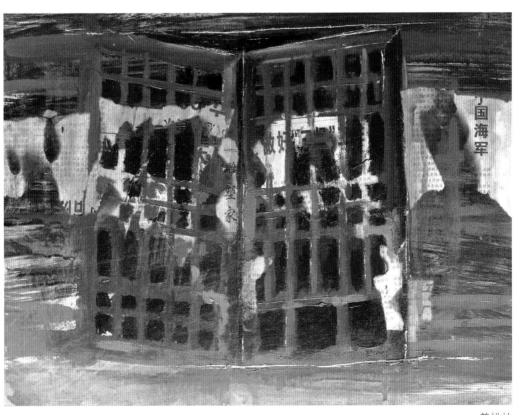

曾松林

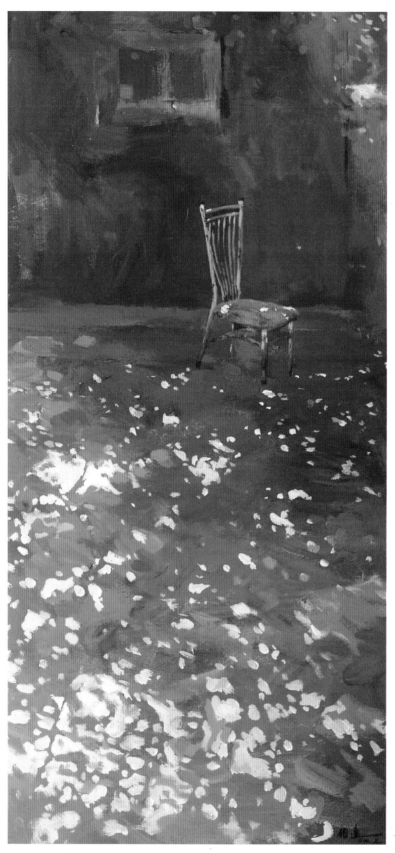

构图中对景物的描绘是由突出材料特征开始的。写实的形象借主观的笔触和肌理，使色彩交融之中的松散形象具有塑造感。色彩冷暖和互补色的配置，丰富而不杂乱，视觉效果给人一种逸笔流畅之感。

指导教师：田旭桐

商伯远

造型基础课程探究

陈辉

色彩习作与速写训练自从美术学院化教育开始就一直没有间断过对此课程的研讨与争论，这似乎成了不可回避但又需反复思考且必须深入研究的课题。色彩与速写课程将如何传承、发扬、创新，并梳理出艺术教育基础课程体系的科学规律和发展脉络，是摆在我们艺术教育者面前的重要内容。艺术教育的特征应该是：一、帮助学生树立艺术理想。二、实施个性化教育，因材施教。三、调动和培养激情，启发学生的想象力和创造力。四、营造有艺术氛围的教学环境。五、采取讨论与批评的教学互动方式。当我们始终把艺术教育与时代紧锁的时候，我们会发现艺术教育孕育着鲜活的生机，僵化没落的教育方式会离我们远去，当我们面对一批又一批充满新思维、新观念的时代青年走进教室的时候，我们能否扪心自问——我能为人之师、解惑、传艺吗？

进入21世纪是一个高信息量、高科技的时代，艺术观念

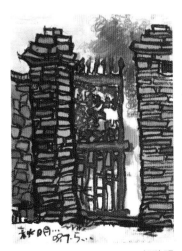

任秋明

空前活跃，艺术形式呈现多元化的格局。高信息量的喷涌不断刺激和致使艺术教育者与被教育者艺术观的转换与更新，高科技手段的运用激活了习画者艺术创意的释放，是当代技术手段与观念的碰撞，促成了艺术作品的时代语言呈崭新的多元气象。当我们还在对古典主义、印象主义、现实主义的造型和色彩意犹未尽的时候，以苏式或法式的造型艺术作为唯一审美标准的界定已悄然发生了变化，一味地再现客观，把对客观表现的准确性视为不可逾越的准则也逐渐松绑了，从艺者的理论与实践有着多条途径的解读性与探索的可能性，先生们开始尝试以多种绘画语言和形式来因材施教，学生们逐渐学会了对艺术审美与价值的判断和分析，先生的话已不是一成不变的标准和尺度，并被学生视为不敢违命的圣旨。传承与创作、宽松与自由、自信与理想、讨论与批评的教学方式成了师生间的互动交流、取长补短的新方式。

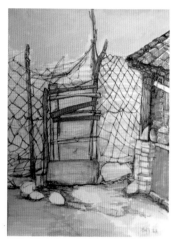

李梓萱

从基础教育的课程本身来说，采用配餐制和自助式相结合是一种科学且行之有效的好方式。共识的基础是固定的营养，自助式为学生调配了养分，学生缺什么自己去寻找。对于教师来说，碗里不能总是老三样，教师是配菜师，因人而异配备菜肴，看人下菜碟，打造学生属于自我个性的艺术作品，强调纯正口味。习作虽然是手段和基础，但不能狭隘地认识它的作用，它是创作过程的胚胎，孕育着艺术新生命的诞生。教师要示范在前，言传身教，"解惑"自身要"有货"，艺高为师，德高为人。

对于学生来说，他们已逐渐开始学会了对艺术的借鉴与批评，在构建艺术价值体系的平台上进行着艺术横向的比较取舍，纵向的传承与创新，掌握和调节宽口径、厚基础的

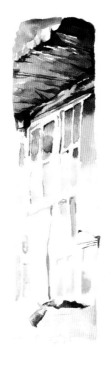

双刃剑，勇做艺术创新的冒险家，不断向学科新领域探求。如果说学生有了对艺术审美价值与审美格调的取向和定位，固然就有了博采众长、去伪存真的鉴赏力，如果有了善于思考与杜绝俗魅艺术的尺度，固然就有了艺术的批评精神。对教师来说，应具备宽广的胸怀与包容的心态，鼓励学生的实验性探索和多种创新的可能性，培养学生个性的轨迹，自始至终注重学生个性化的培养，如同一粒种子一样地发芽、结果、成材。树立学生对艺术个性的认同和个性是艺术生命的理解。因为只有个性的艺术才有艺术的独特性，才有与别人拉开距离的可能性，才有艺术的气象万千，才有其存在的意义和价值。

色彩给我们带来了心理、生理及视觉上无限的想象空间。色彩的抽象之美如同音乐的旋律，置我们于畅快与悲愁、惆怅与缠绵、激动与宁静、苦涩与开怀的情境里陶醉。而速写给我们带来的是对生活的感受，并通过艺术元素长期的胚胎，而可能诞生的优良品种的细胞，发育得好坏全凭合理得法的积累与坚守。

尽管艺术之路对于艺术理想者是永远没有彼岸的孤舟，尽管从艺之道没有坦途，但艺术创作过程中的快乐与痛苦，成功与失败，坚守与忍耐，只有身临其境者才有如醉如痴的迷情与感触，愿天下同道者的执著能结出艺术之果、艺术之硕果，在艺术探索的过程中体味着艺术阵痛的艰辛与快乐吧。

温雅

快乐的山村

王君瑞

农村生活实践有助于学生们了解户外的色彩、环境及具体、朴素的现实生活，并且可以从中学习如何选择内容和形式，建立起个人感悟的画面，更重要的是，离开校园少了许多心理上的压力。在没有约束的山村里，学生们以自由、快乐的心理状态去描绘个人的意愿、心境，去寻找自己的表达方式，逐步学会自己走路的健康习惯。艺术来源于生活，在山村的体验，会让他们多一些稚朴，少一些浮华，多一些自我，少一些功利。

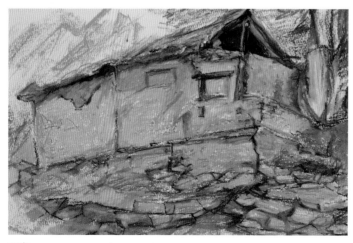

王宇

● 随意的用笔，粗犷的线条，有效地表现了山村残旧的房屋，用短时间记录了感受中的空间环境。

指导教师：王君瑞

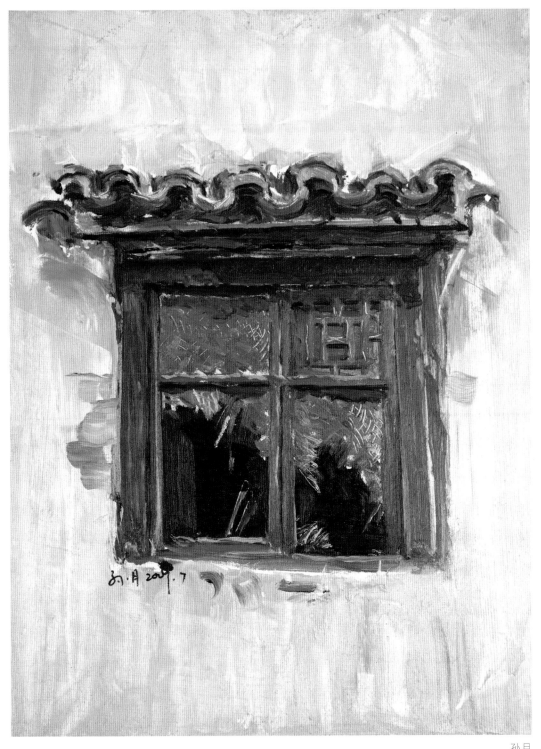

孙月

❶ 作者以冷静的态度，在画面正中央安放了一个破旧的窗子，而且加强了细部的形象特征。与之窗子周边墙面概括的处理形成了鲜明的简与繁、冷与暖的对比，语言的运用恰到好处。

指导教师：王君瑞

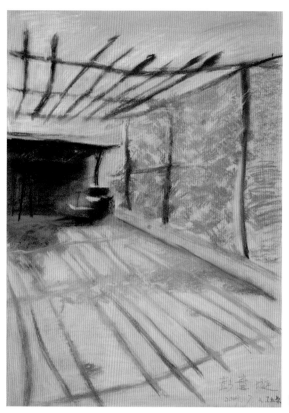

彭意璇

画面中轻、重、曲、直不同的线条朝着左侧方向运行，将视线集中带入左侧边缘，形成了强烈的透视，并且运用很少的色调表现了自然的光感效果。

指导教师：王君瑞

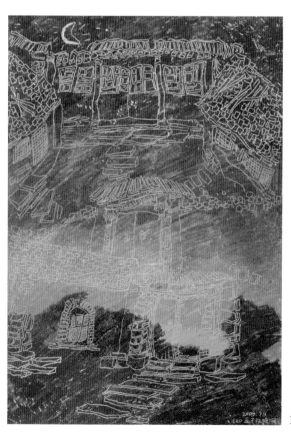

刘伟

这是一张非常别致的写生作业，从材料到内容，从构图视角到表现手法都显得别具一格。作者将具体的造型刻画与幻想的色彩结合，使得画面产生了一种亦真亦幻的意境效果，单纯的色彩笼罩着复杂、多变的院落和村庄，流畅的线条深深地刻进景物的每一个角落。作为一幅室外写生作业，毫无疑问它是出色的。

指导教师：李睦

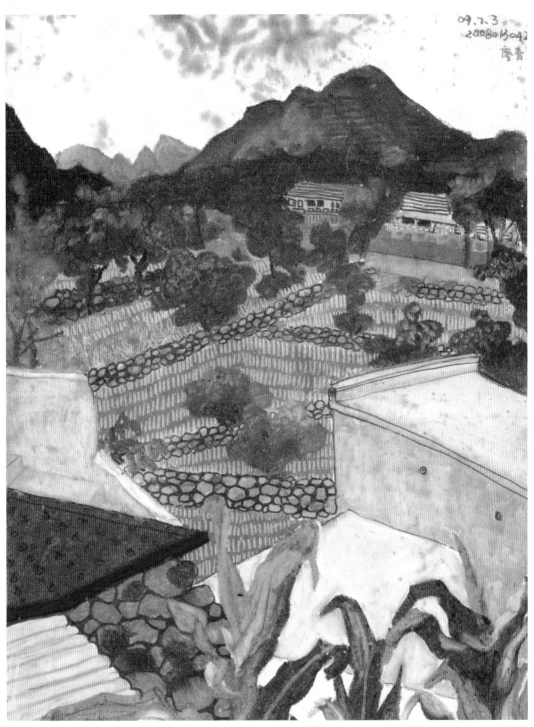

廖青

对画面中所有的地方都做细致入微的描绘，不分彼此、不分前后，甚至不分虚实，是这幅作业的主要特征。在以往的写生作业中，我们习惯于概念地将写生对象划分成主要的和次要的两类，主要的东西"画实"，次要的东西"画虚"，主要的东西在前，次要的东西在后。久而久之，我们将复杂和丰富的生活简单化了，同时也将我们自己对艺术的理解概念化了。绘画的表现本来就是多彩的，我们对绘画的认识也应该是丰富的和多元的。

指导教师：李睦

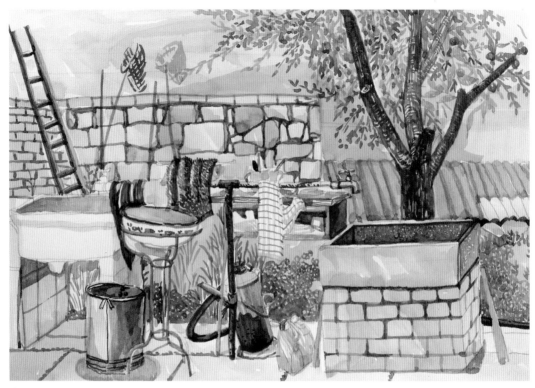

❶ 这幅水彩写生是留学生画的，社会实践对于大部分留学生来讲都是比较新鲜的事儿，乡下的一切让他们感到好奇，于是他们便将他们感兴趣的景物用自己的方式表达出来，同样也会打动我们，给我们一丝温暖。

指导教师：蒋智南

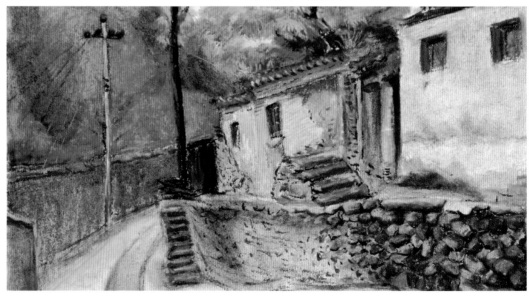

曲晓飞

❶ 这幅村头小景是以综合材料绘制的，画笔流出了轮廓线，房屋与石墙及树木是运用色粉和油画棒等材料来塑造的，整幅画构图完整，色彩和谐，肌理感丰富，表现轻松，画面的构图有意倾斜，是作者准确地感受到依山而筑的民房的地理特征。 指导教师：陈辉

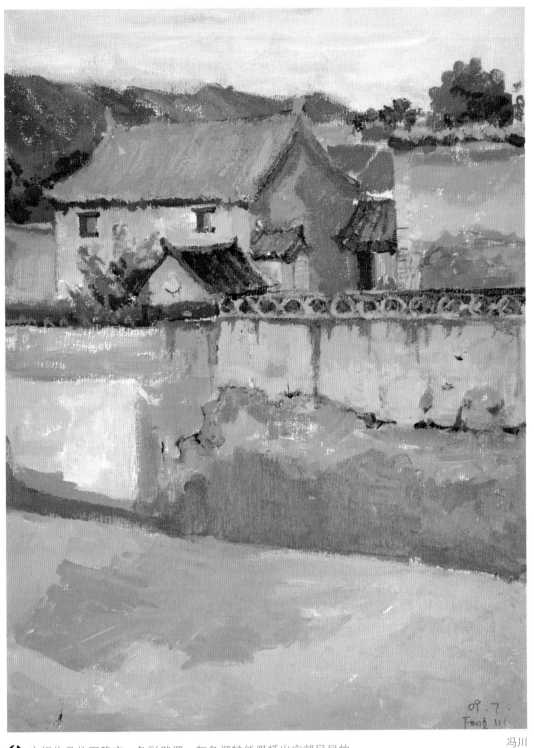

冯川

❶ 本幅作品构图稳定，色彩谐调，灰色调较能概括出京郊民居的色彩特点。以色彩明度相近、色相不同的色彩构成方式，凸显了山村平静、安宁、清闲、平和的生活状态，这也是城里人到了周末要去乡下度假之故。

指导教师：陈辉

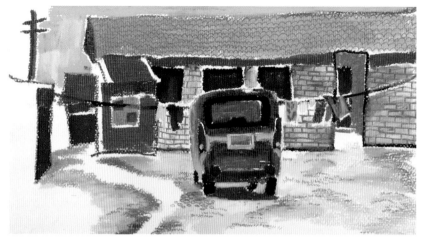

马慧

❶ 这是一幅用油画棒和铅笔完成的〝农家小院〞色彩写生，用色明艳、对比强烈，表现了正午的阳光下〝农家小院〞的恬静与优美。蓝色的〝小面〞是富裕农民的象征，小院内晾晒的衣服则给画面增添了不少生活的情趣。

指导教师：陈晓林

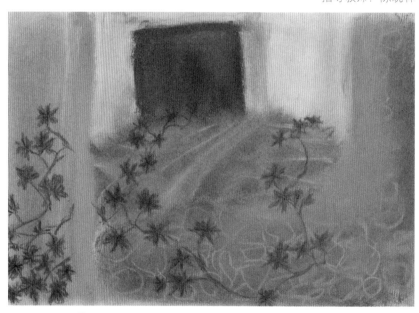

王圆圆

◐ 虚实关系恐怕是绘画中最重要的因素，同时也是最难于把握的因素，难在我们总是不能理解虚实关系是可以相互转换的。我们对于虚实的认识通常都是限定在视觉领域的，看得清楚的事物是〝实〞，反之是〝虚〞，但是我们忽略了虚实关系中〝非视觉〞的一面，画得清楚的事物可能是表现〝虚〞的，而画得模糊的事物也可能是表现〝实〞的。此张作业中描绘具体的那些树叶其实是〝虚〞，因为他们有效的衬托出了我们认为是〝虚〞而事实上是〝实〞的房屋。

指导教师：李睦

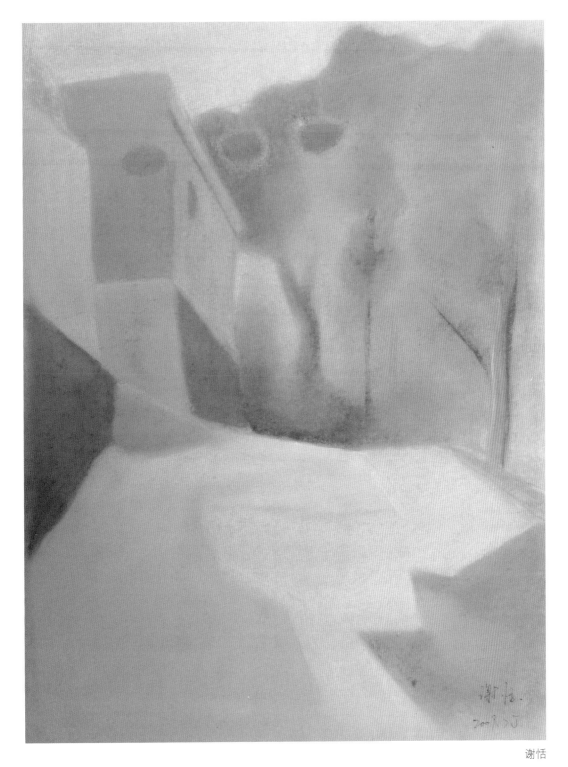

谢恬

❶ 对形象、色彩进行主观提炼，使画面具有较好的整体感，色彩关系、形象关系处理恰当、协调，体现对自然景物的主观感受。

指导教师：曲欣

23

学生作品赏析

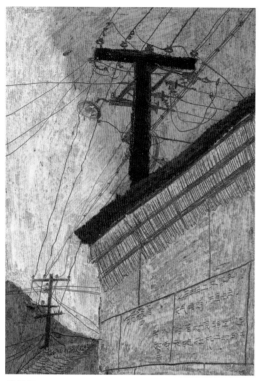

胡霁月

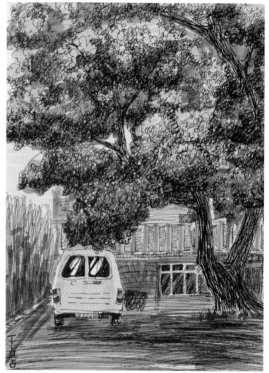

丁点点

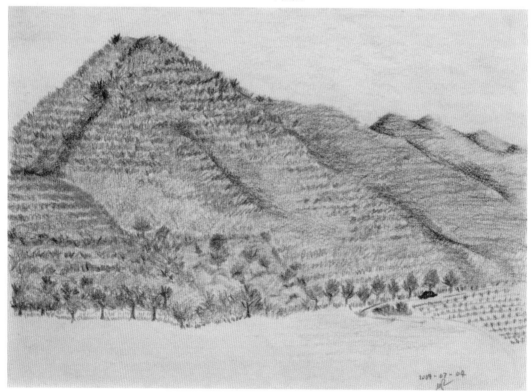

李阮方英

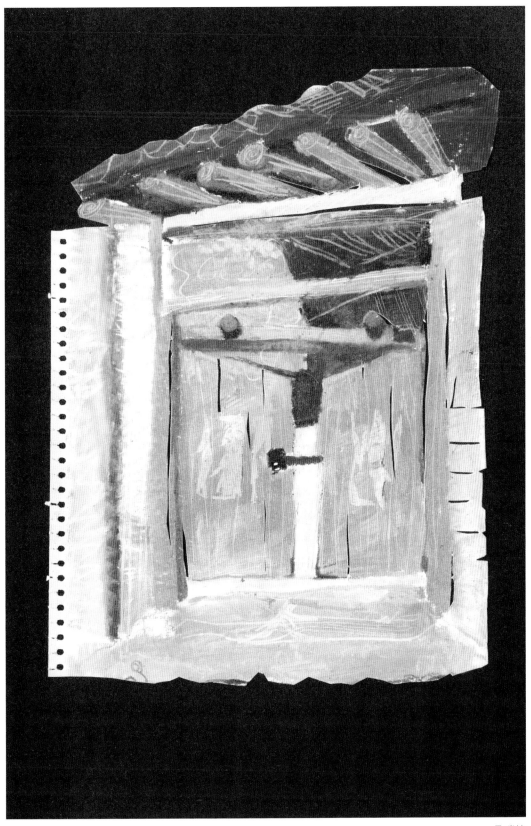

马瑞捷

刘伟

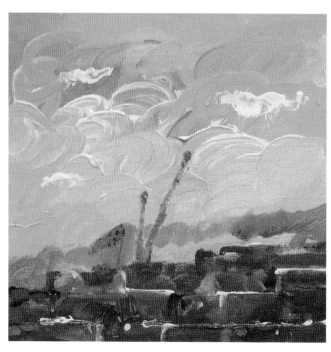

杜敏桥

26

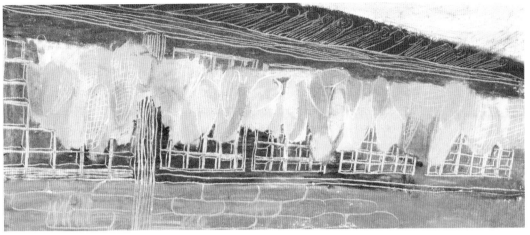

马瑞捷

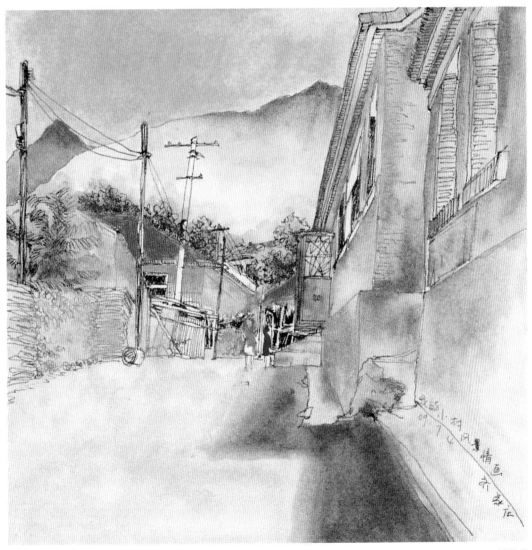

胡霁月

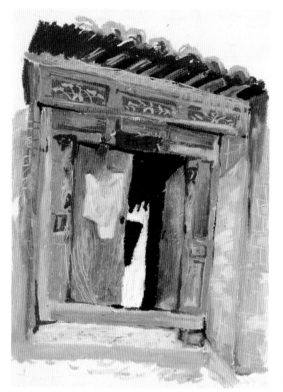

马瑞捷

刘伟

马瑞捷

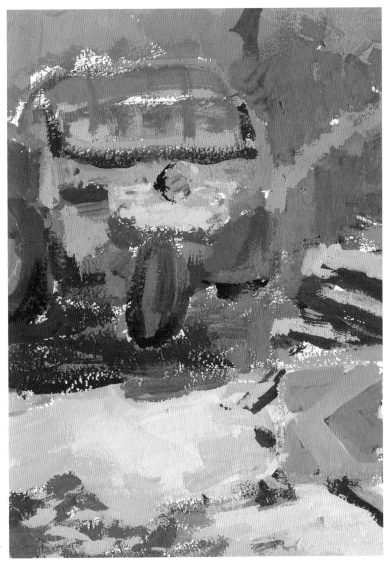

郑可

贺佩

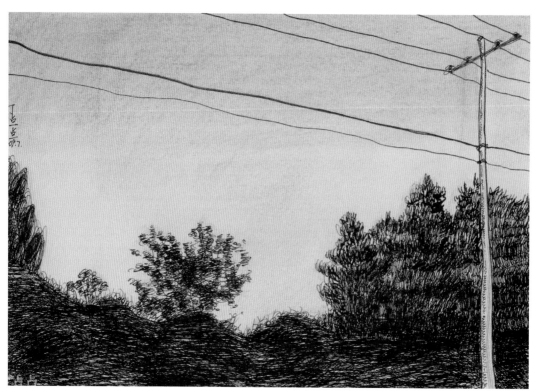

丁点点

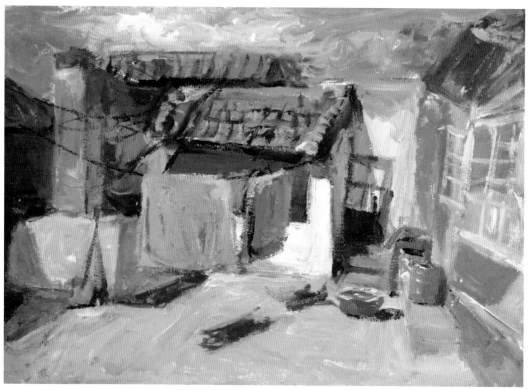

蔡云

30

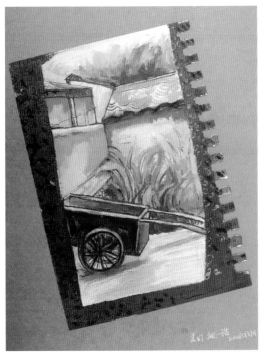

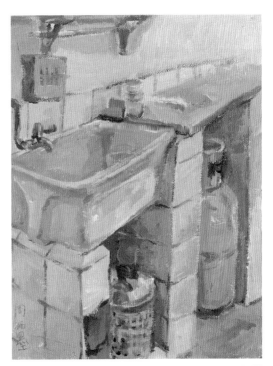

张一璠 周师墨

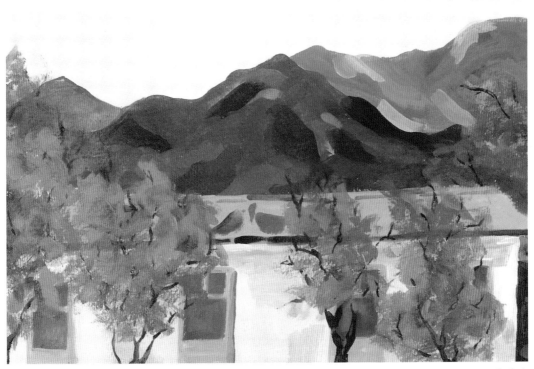

郑有真

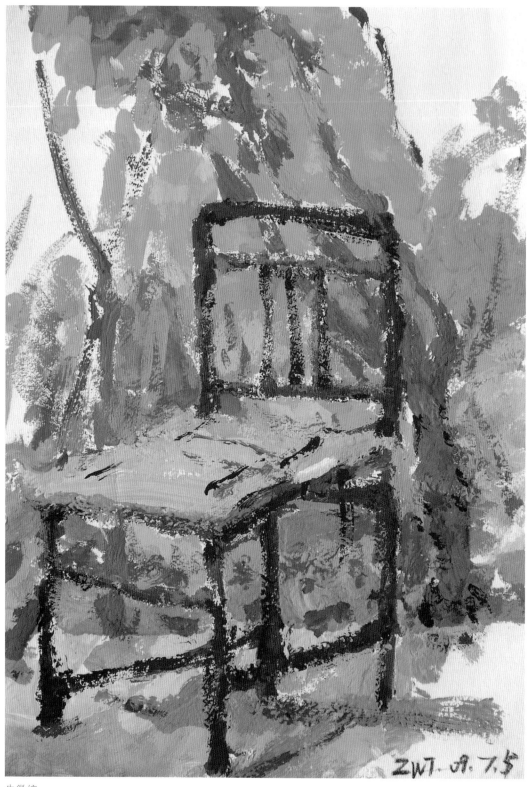

朱微婷

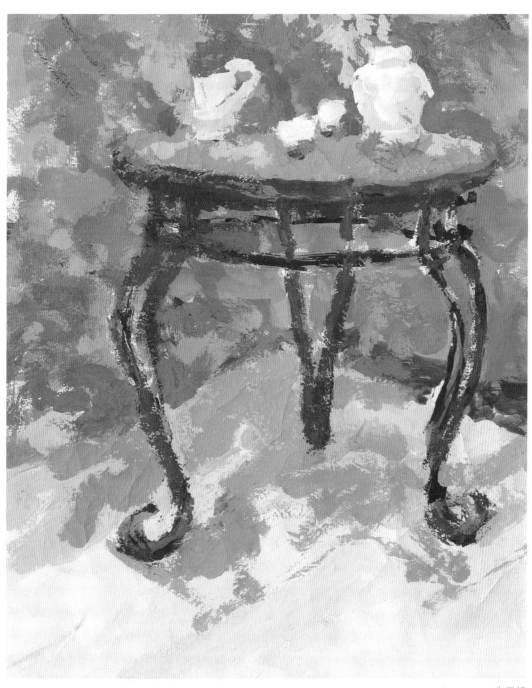

朱微婷

常悦

朱微婷

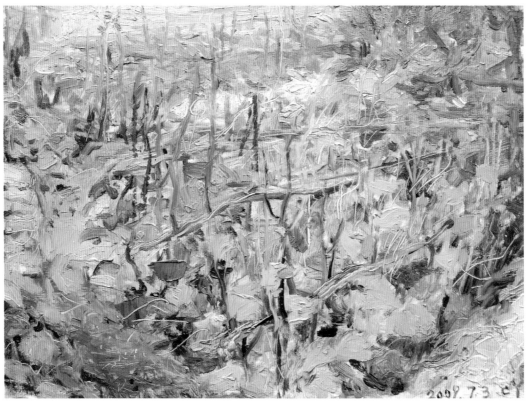

常悦

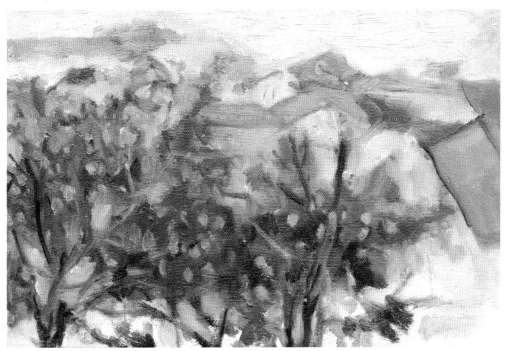

程心怡

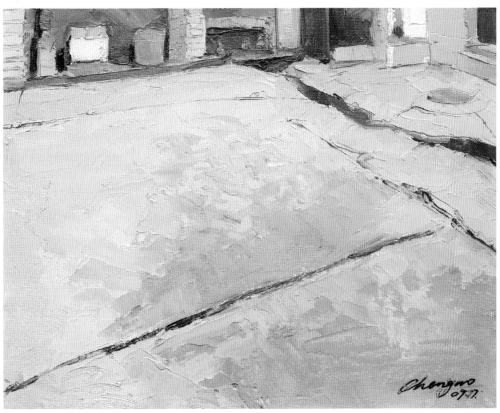

陈果

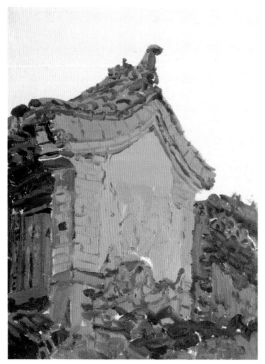

丁瑗

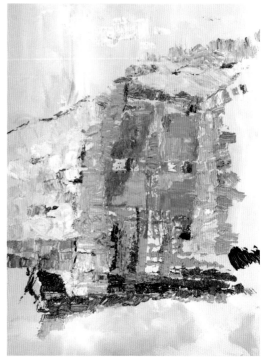

陈琳

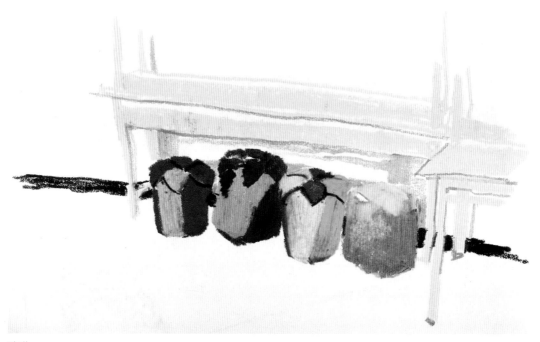

陈琳

36

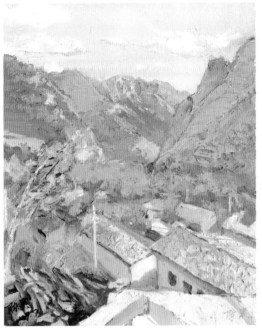
陈果

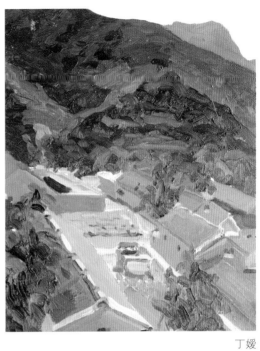
丁媛

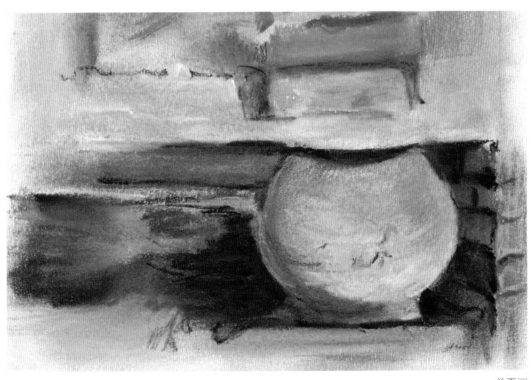
单夏丽

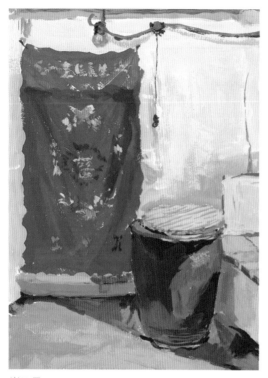

崔亚男

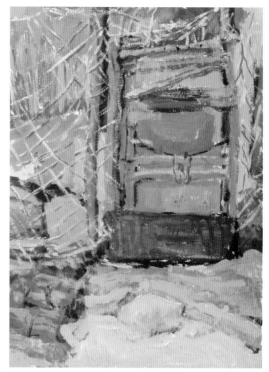

崔亚男

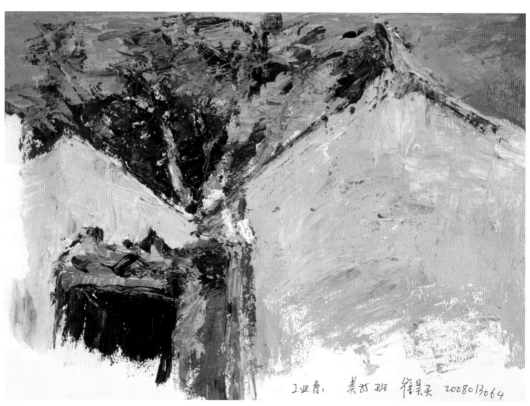

崔昊天

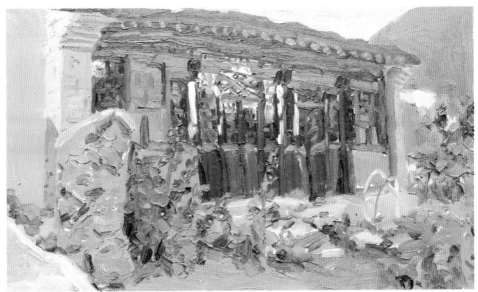

丁媛

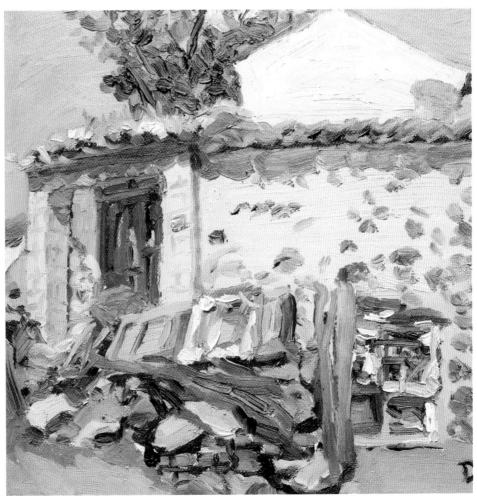

丁媛

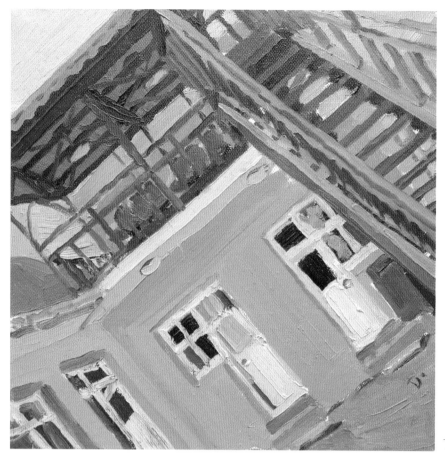

丁媛

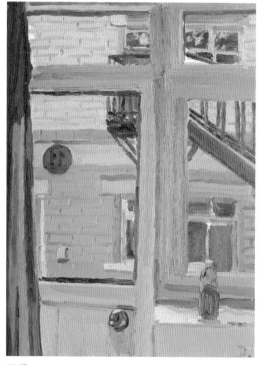

丁媛

郭清华

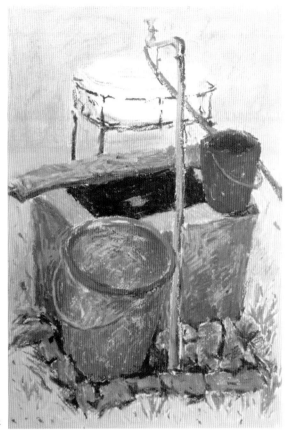

何株

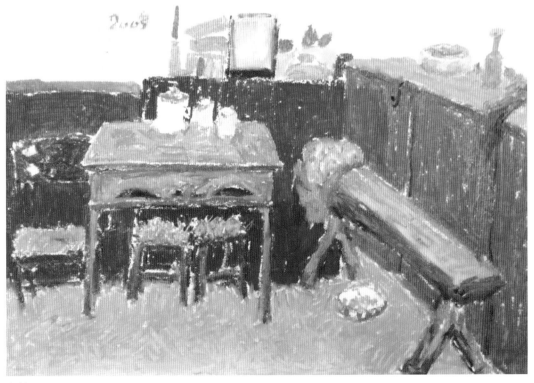

何株

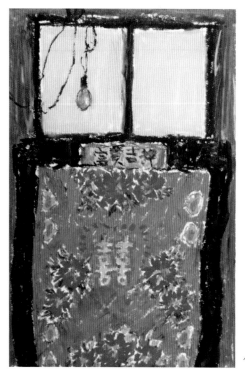

何株

张帆

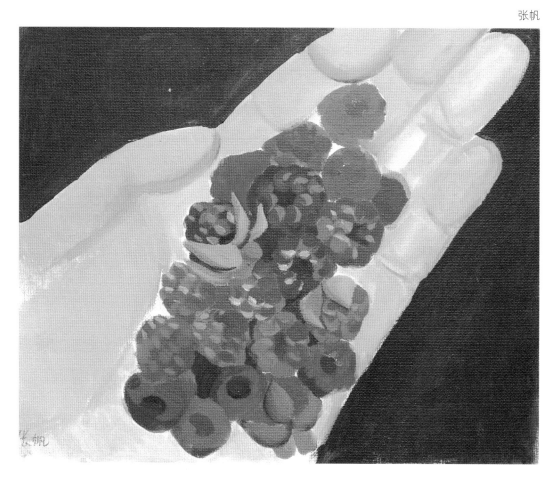

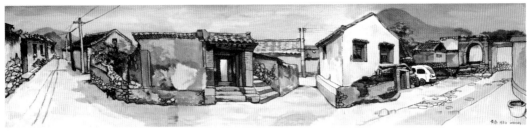

黄豪

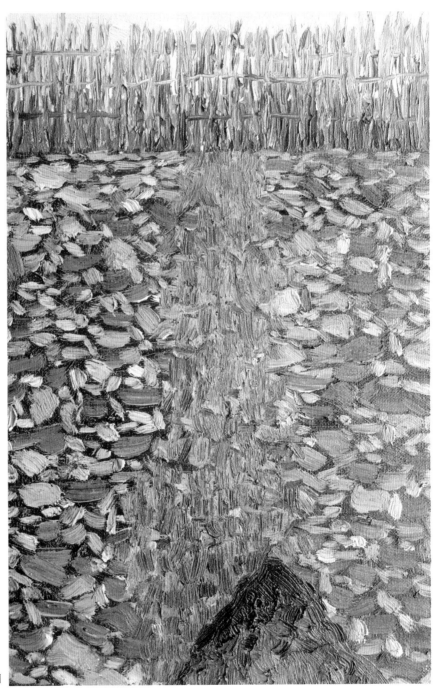

何绍同

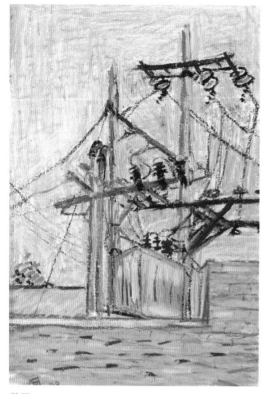

蒋同

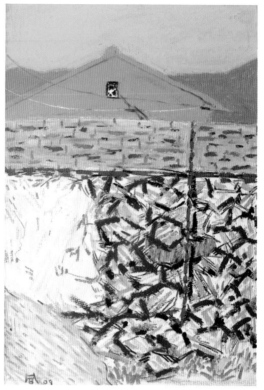

蒋同

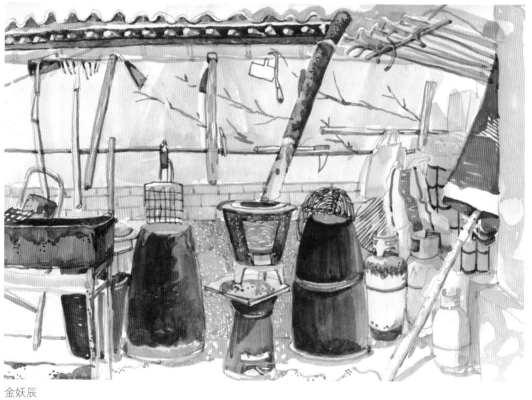

金妖辰

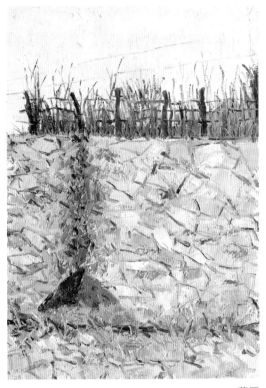

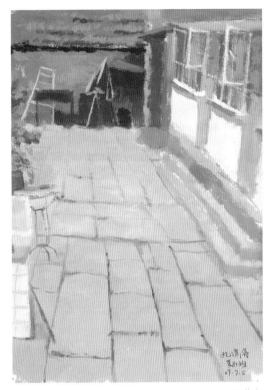

蒋同　　　　　　　　　　　　　　　　　　　　　孔潇睿

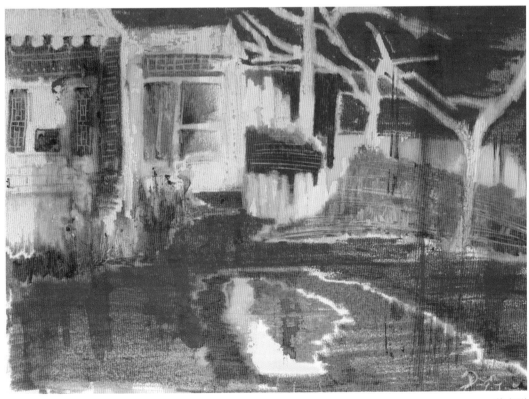

蒋卓群

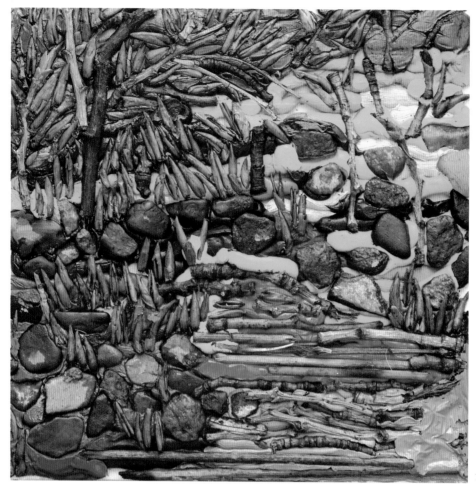

金雷婷

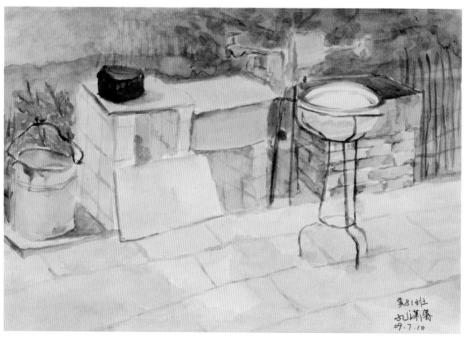

孔潇睿

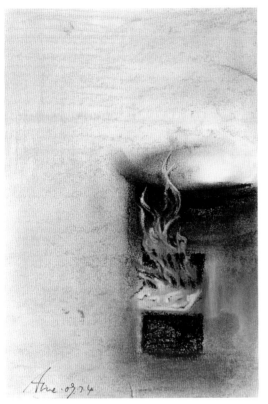

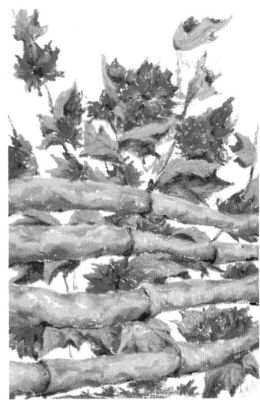

李抒航

李慧恩

孔世源

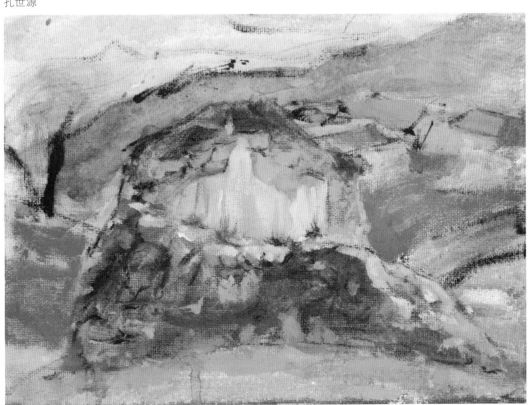

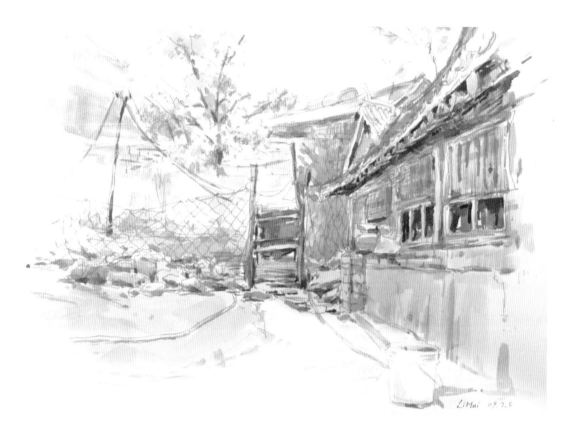

李惠

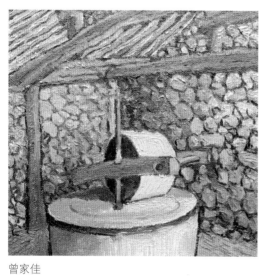

曾家佳

于佳馨

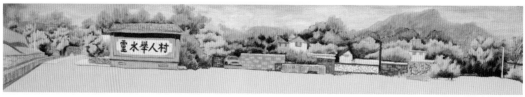

林株

48

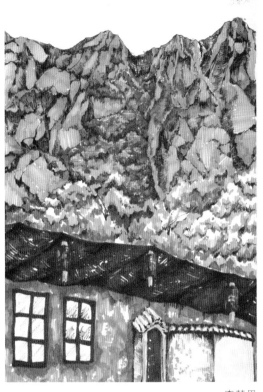

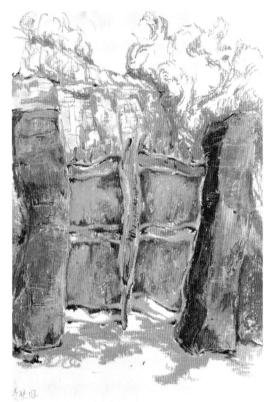

李慧恩

李慧恩

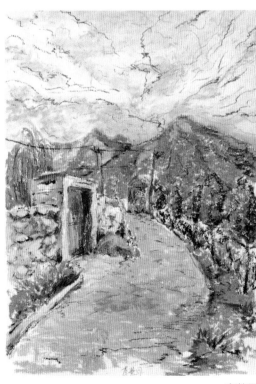

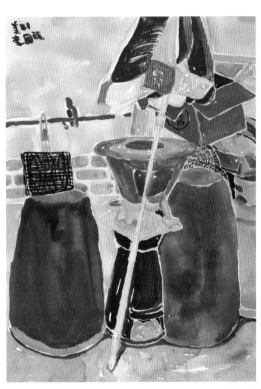

李慧恩

李囿珍

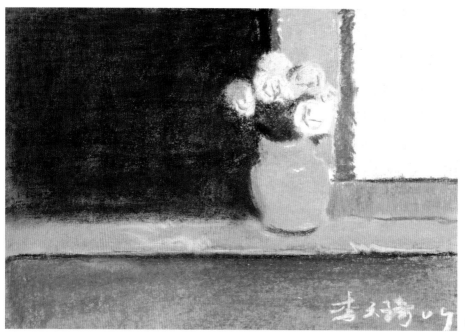

李天琦

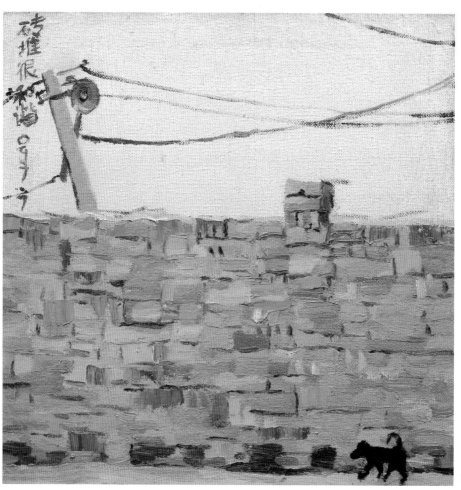

李天琦

50

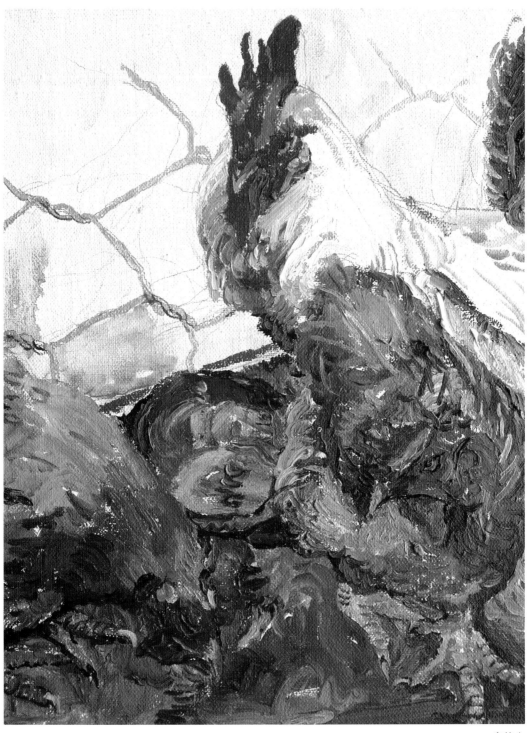

南京大学美术学院任教教师 / 色彩教学

安德生

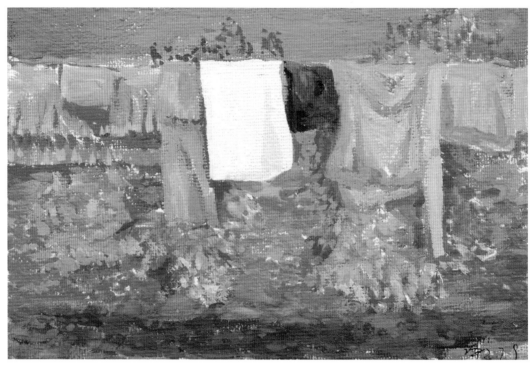

蔺明净

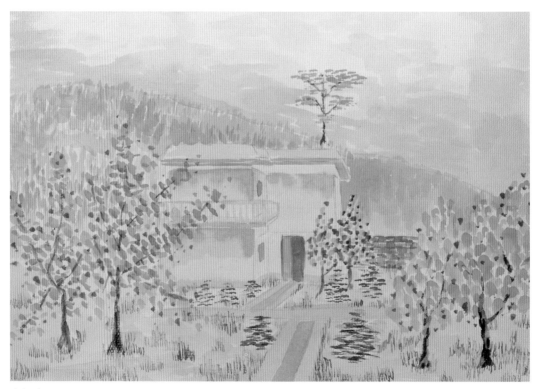

李知玫

52

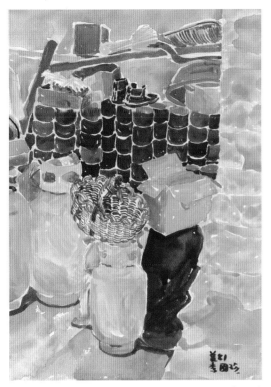

李囿珍

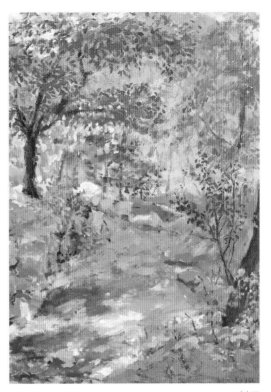

刘亚

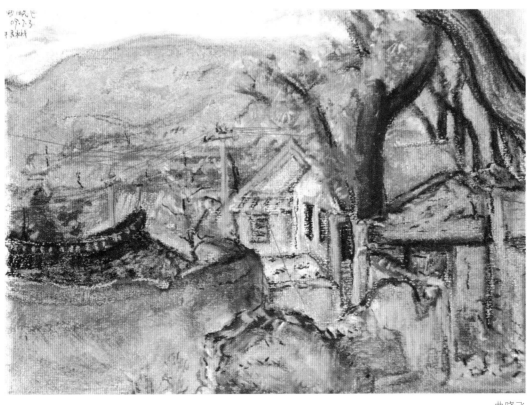

曲晓飞

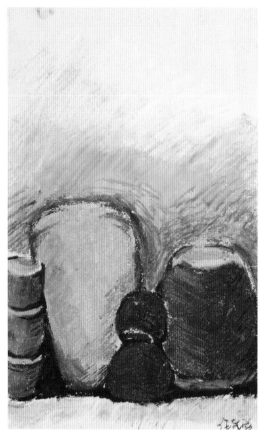

任晟萱

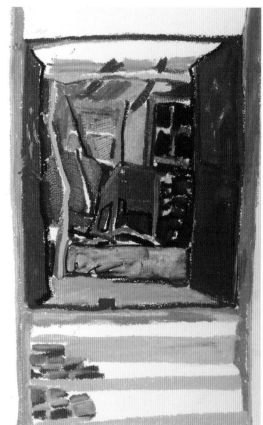

马慧

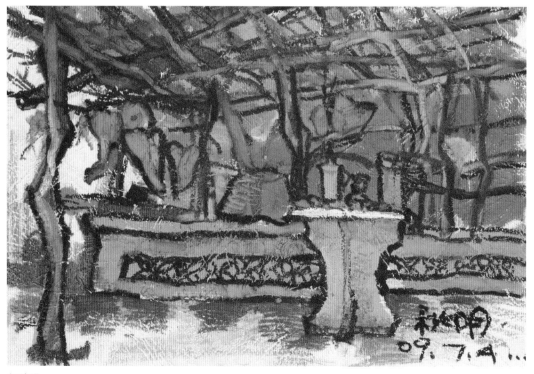

任秋明

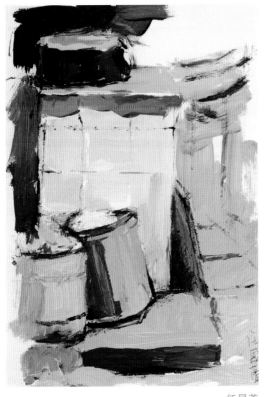

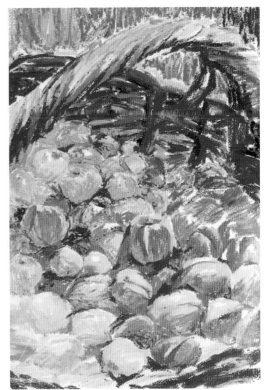

任晟萱

马颖

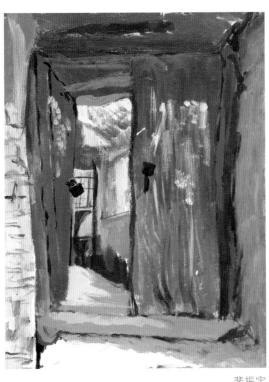

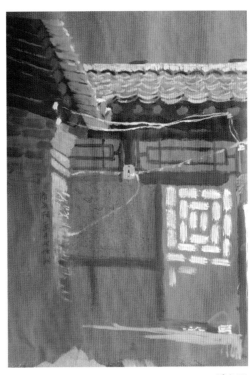

裴振宇

潘戈阳

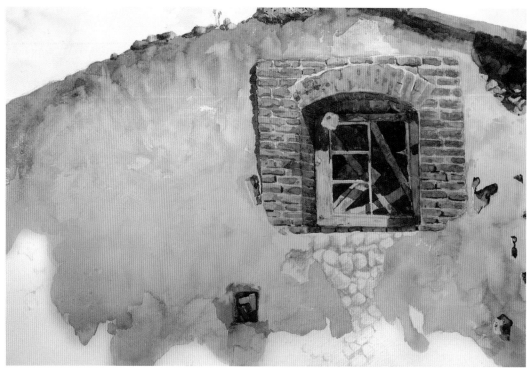

卢育培

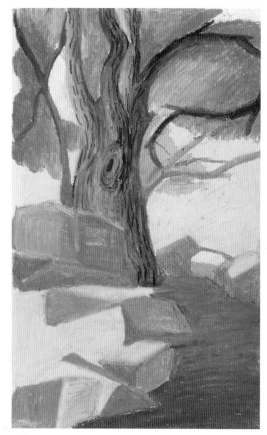

张帆

任晟萱

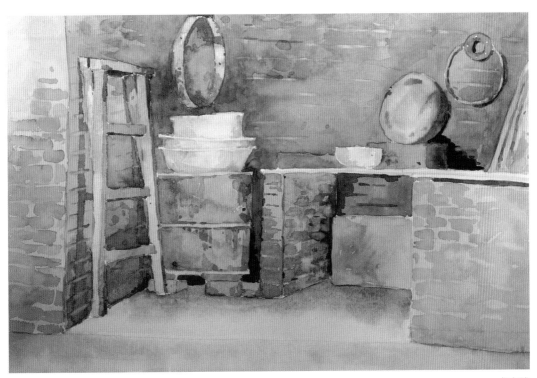

卢育培

刘征

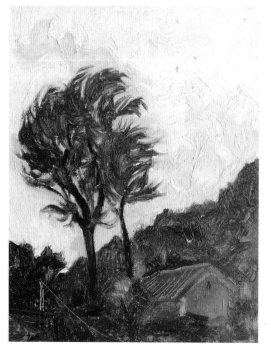

聂赫夫

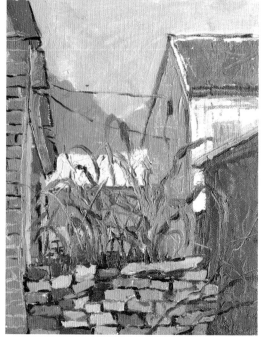

曾家佳

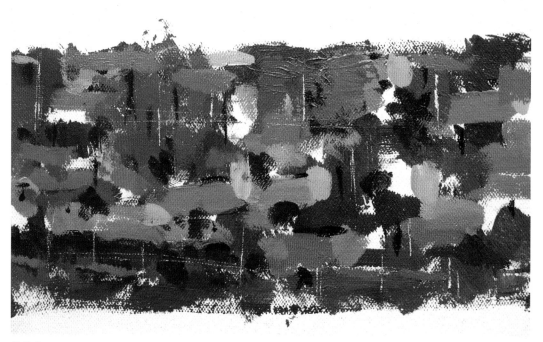

曾松林

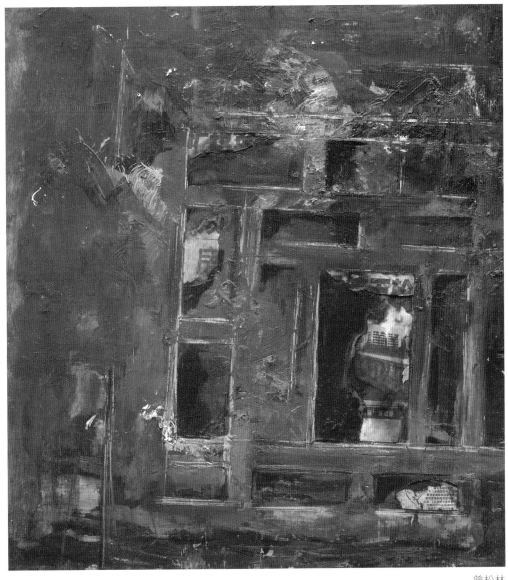

曾松林

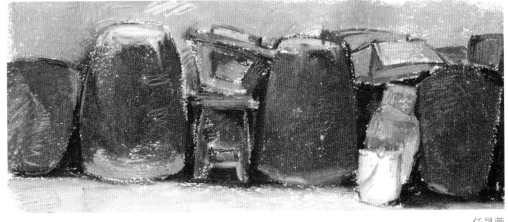

任晟萱

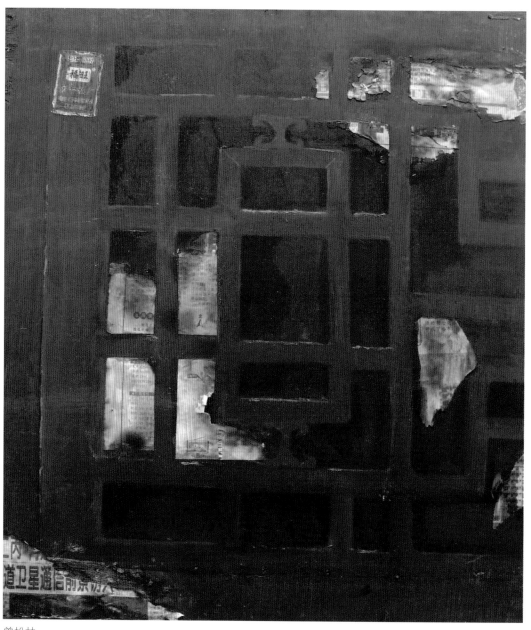

曾松林

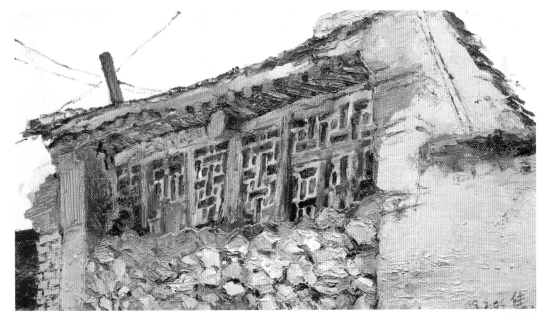

曾家佳

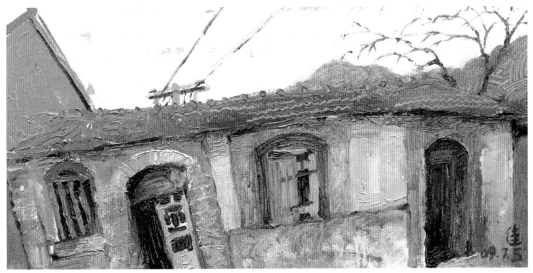

曾家佳

肖青

郗恩延

于佳馨

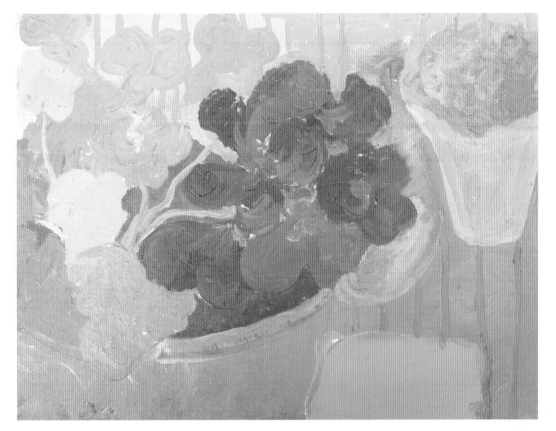

杨晖

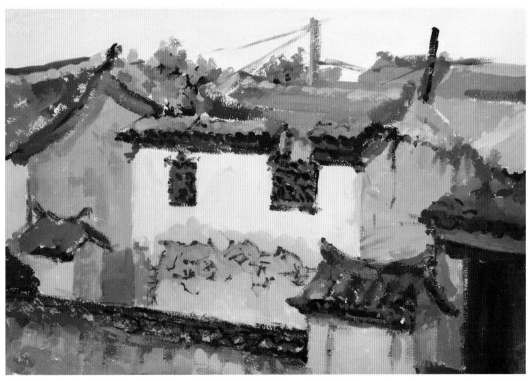

岳薇薇

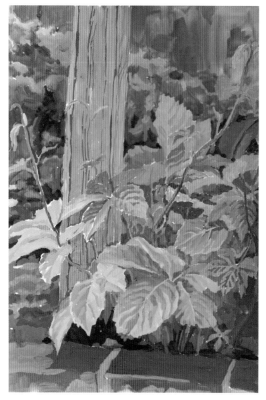

徐翔

时乐

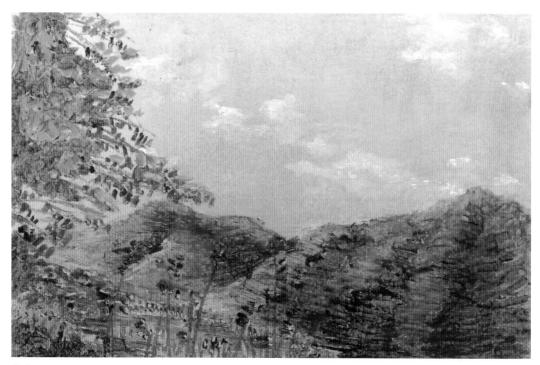

徐东军

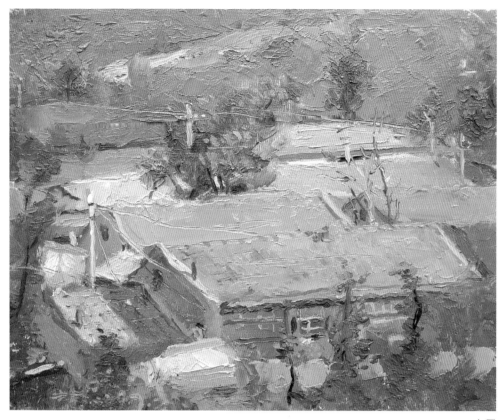

向圆

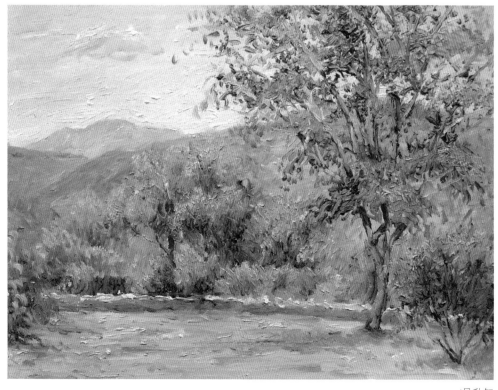

吴升知

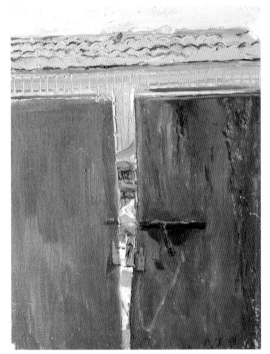

武真旗

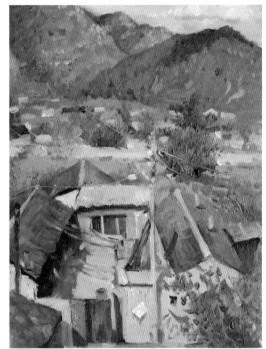

吴升知

文丽萍

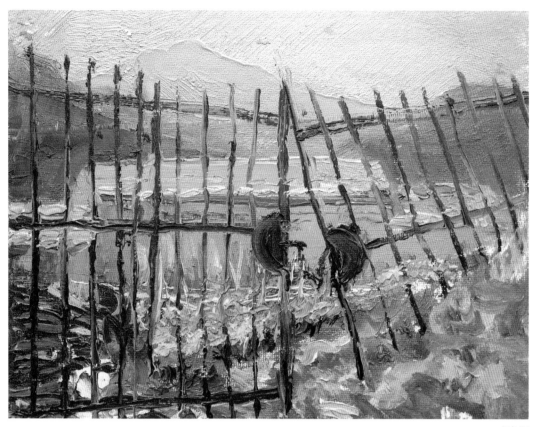

武真旗

文丽萍

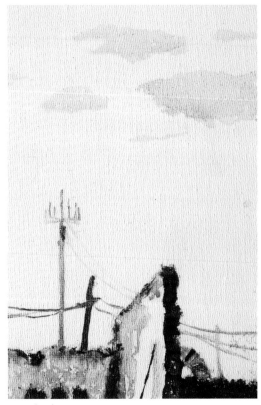

文乐

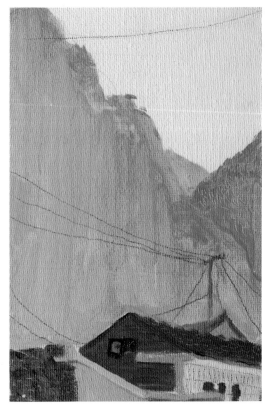

文乐

文乐

王宇

文乐

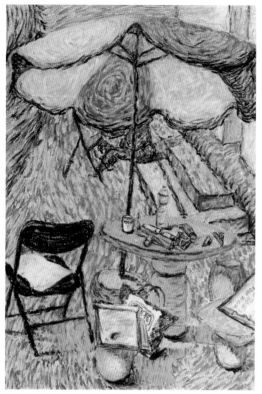

王懿龙

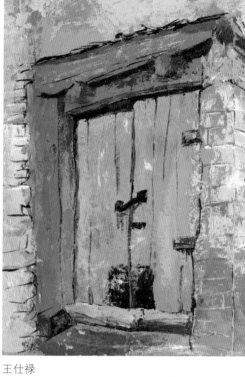

王仕禄

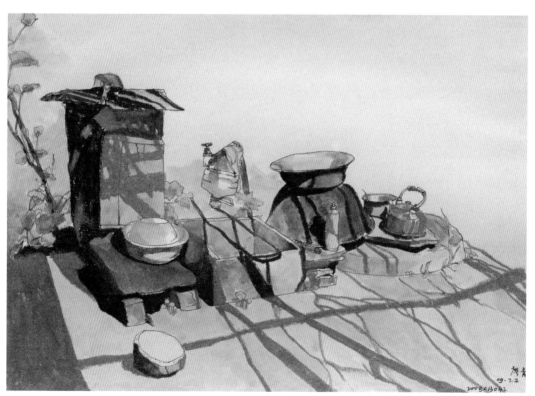

廖青

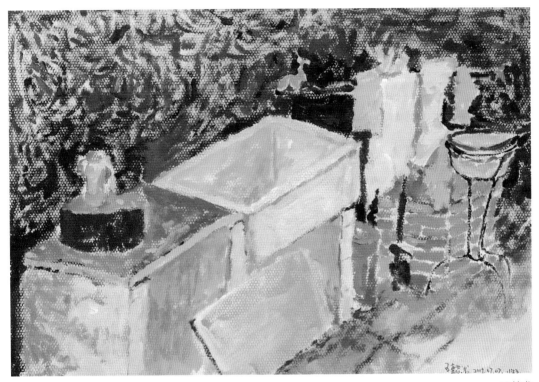

王懿龙

王懿龙

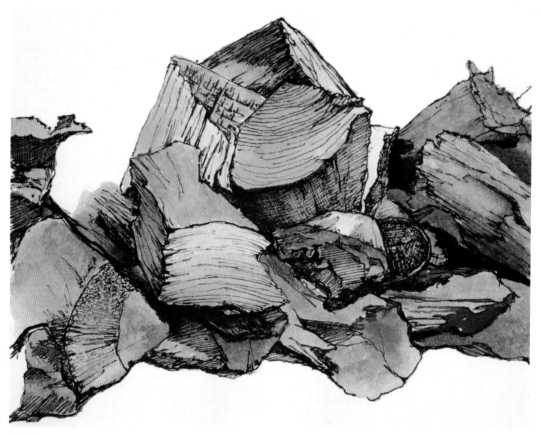

王欣须

王仕禄

王强风

72

张帆

张帆

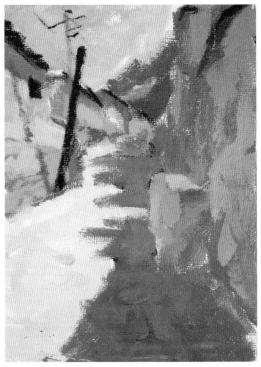

王世千

王剑

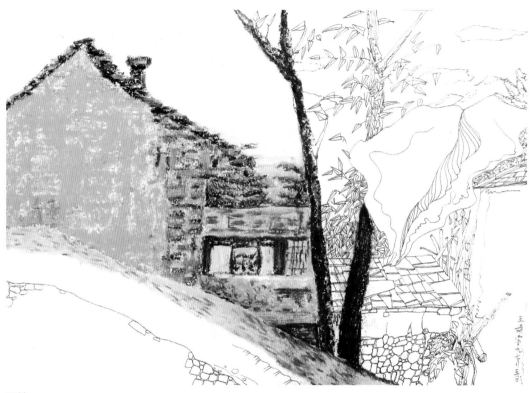

王婧

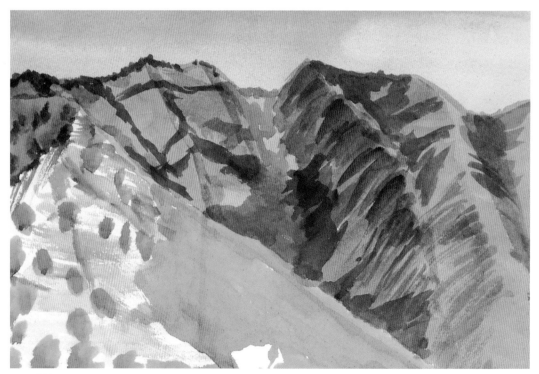

司马路楠

74

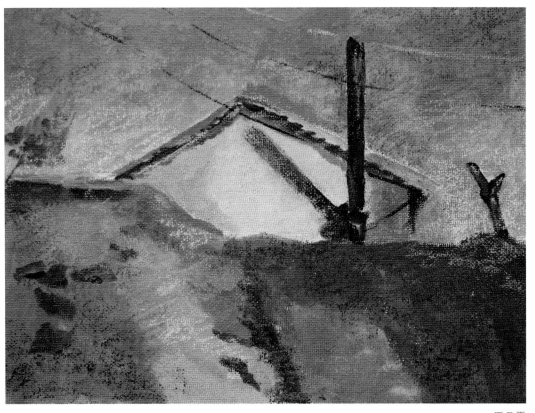

田丹露

蓝色的门 王婧零九年七月四日

王婧

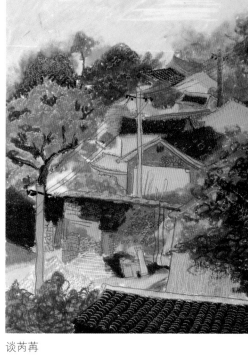

田丹露　　　　　　　　　　　　　　　谈芮苒

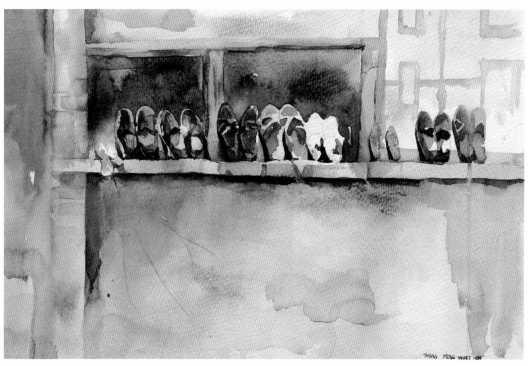

汤铭玮

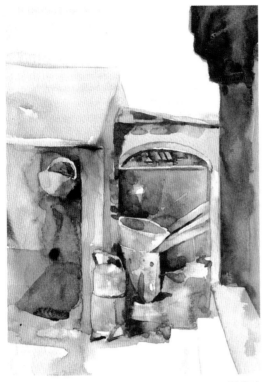

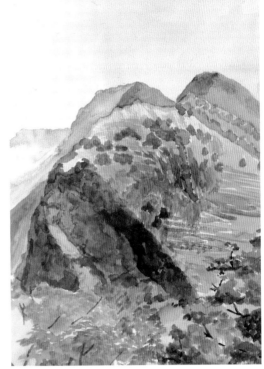

汤铭玮

司马路楠

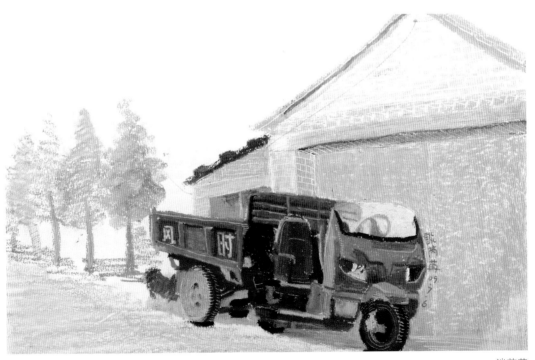

谈芮苒

77

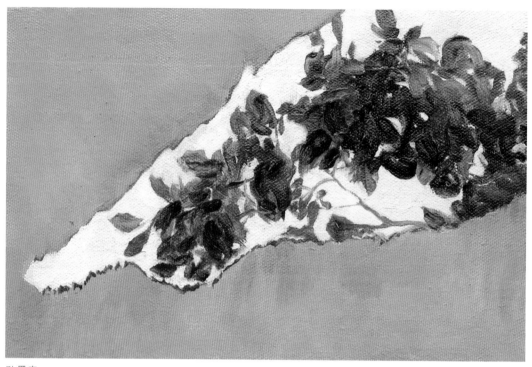

孙墨青

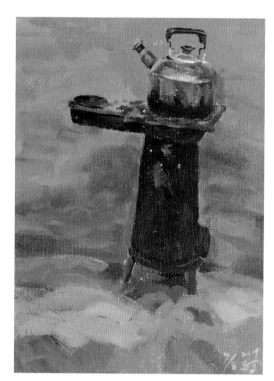

任秀智

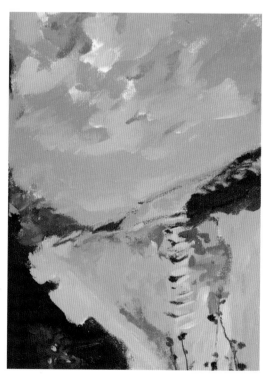

王世千

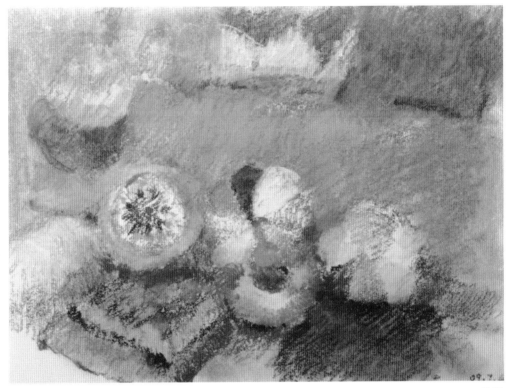

沈珊

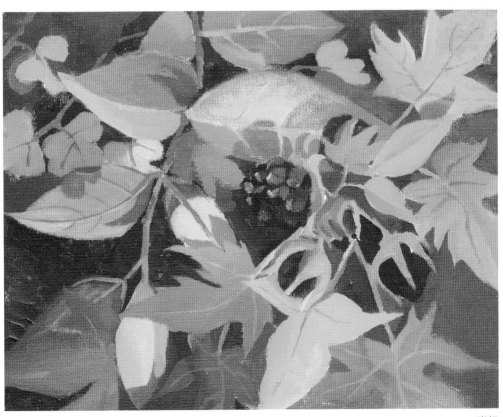

张帆

社会实践总结

　　北方的村庄对于我这样的南方人而言是新鲜的，没有小桥流水人家，却有枯藤老树昏鸦，倒也是一番情趣。画画是要情的，对那儿的情是一点点积累起来的，从块块土黄的砖石、夜里灿烂的星空到上百米的深井与千米深的地下打出的水，都让我感觉到在这生活的情趣与不易，这些都将成为灵感。

　　其实外出写生画画并不是最重要的，最重要的是这份感受，这份经验——能从中感受到真正的北方山村，让你有新鲜的感受与别样的生活，能从画画的过程中悟出生命的哲理，这些远远超过一两张精美绝伦的绘画。被功名利禄牵着鼻子走的我们，能够在这里返璞归真，感受到人与自然相交融时那真切的幸福，那难道还不够值得吗？

　　房东大爷是个很好的人，年轻时是个聪明帅气的小伙子，自己学的修家电，还会做木工，家里的地砖、桌椅橱柜和天花板都是他一手做出来的，我自己是学工业设计的，对于老大爷的动手能力很是佩服，然而最最敬佩的是他那种敢于为好生活奋斗的精神，人类的向前发展靠的不就是这种精神吗？大爷的父亲是位乡村歌唱家，上过电视，上过报纸，84岁高龄依然歌声高亢，气势不凡，着实让我感动。

孔世源（工业艺术设计）

灵水依旧

　　怀着无限的憧憬，坐着满是欢声笑语的大巴车，我们来到了灵水举人村，听说这就是范进的故乡，这曾经是一个举人众多的村子，故而得名。但是如今，这村子里的人已为数不多，我们能看到的住在村子里的都是一些老人和一些带着小孩的年轻妇女，而年轻的男子都出外打工去了，没有人再继承父业继续种地了。于是，一种落寞和凄凉之感便从心底涌出。不过，很快我便消除这种感觉，并且了解到这个村子的生命所在，她正依靠她原始的状态吸引着源源不断的游客。

　　我们住到村民家里后，很快便被他们的热情好客所打动，

让人觉得那么亲切，就好像住在故乡人的家里。这里的屋子同样是我家乡那样的砖瓦式房屋，这里的山同样像我家那样长满绿树，这里的村民也同样像家乡人那样朴实热情，以至于我觉得这村子就是我的家。呼吸着这里的清新空气，望着青烟袅袅的瓦屋顶，我觉得我是住在自己家里的。

<div style="text-align: right">岳微微（陶瓷艺术设计）</div>

大客车绕着山路缓缓地驶出了小小的村子，一路上看着外边湛蓝的天一点点变灰，歪歪扭扭的土坯房渐渐被高楼取代。直到昨天一直在掰着手指盼望什么时候回家，而真到了离开的时候，心里竟生出许多不舍。短短十天，这个之前闻所未闻的村落，这段充实的日子，已经印成了这个夏天中鲜活的一页。

近半个月的大杂院式生活，远离一切现代化设备，没有了赶课考试的紧迫，连画画也是想什么时候画就什么时候画，想画什么就画什么，大家甚至都戏称这是退休养老的日子。画画之外的时间也可谓是物质极度匮乏，精神却相当丰富。在乡下的日子简单而规律，朴素得像是军训，却又完全不同于军训的自由和悠然。早上是不变的馒头咸菜，三餐颇为准时，大家不再是坐在自己桌前各对各的电脑，而是坐在院子里聊天、打牌、看画、盼着开饭……平时我们总是忙于自己的那些事，我甚至很少在学校过周末，更不用说像这样大家尽情地聊，尽情地笑。这些天来熟悉了很多人，发现了很多或温馨或有趣的细节，这也许才是我最宝贵的收获。

<div style="text-align: right">黄心恬（绘画系）</div>

我们沉浸在这种幽静中画画，是一种说不出的幸福，别样的感受，莫名其妙的灵感。别人用照相机记录下自己的见闻，我们是用心描绘着它们，这样的记忆才是最长久的，最刻骨铭心的，最能体现艺术的深邃、感情的真挚。我们描绘的不仅仅是古老的世界，更是时间的脚印、岁月的痕迹。

渐渐地喜欢上了这里，喜欢夜晚打牌的激情，白天创作的

思绪，偶尔会有几场小娱乐或者集体吃饭喝酒。愉快的小插曲成为学习中最香的调味品。

我们在这里感受到的不只是娱乐，最深刻的还是那种淳朴、热情的乡情，父老们的精神，*丝丝难得的洒脱勇敢直率*。

难忘灵水的人杰地灵，铭记乡村的物华天宝。爱你们灵水的父老乡亲们，有空回去看您。

<div style="text-align:right">马钦锋（工业艺术设计）</div>

这美好充实的写生生活，这难忘的十一天，该用怎样的词汇加以概括呢？轻松、愉快、感性、惊喜、苦闷、无聊、反思、憧憬、迷茫、热衷、不顾一切、倾听、讨论、争吵、喋喋不休、沉默、会意、相知相伴。这十一天的情感变化，比我一学期在学校里经历的要多得多。虽然我们去的不过是郊区的农村，住的是农家小院。吃的是粗茶淡饭，水资源不充足，卫生条件也不太好。但这些与有趣的写生创作和丰富的情感交流相比，显得微不足道。这十一天里，我们思考了、尝试了、收获了、失落了，同时也害怕了。

我们思考了，是因为老师有趣的闲聊让我们意识到画画是一件无比生动有趣的事情。如果死守着以往作画的经验，我们很难享受到无拘无束创作的快感与惬意；同学的交流也让我懂得了坚持自我表达方式的重要性。每个同学都是个性鲜明的个体，无论是极欲表达的也好，或是不知想要表达什么的也好，都会以自己的方式创作出一些作品来。这些作品没有好坏优劣之分。它们是我们情感与思维的见证。

我们尝试了。是的，我们都很认真地尝试了。尝试与众不同，尝试修改流露，甚至尝试奇丽迥异。有些作品或许很幼稚，欠成熟稳定的手法。但这些作品往往是我们最珍贵的，也是最有价值的尝试。

我们收获了。我们收获了满满一车子的画作，喜欢的不喜欢的、完整的不完整的。凝固了十一天生活的点点滴滴，伴随我们走向未来的成长之路。

我们失落了，离写生快结束的几天，突然发现自己画得不够多，也不够好。真恨不得下乡活动再重来一次或者延长时间，再疯狂地画上几天。在回去的路上，我有点不舍与失落。

回想起在双堂涧的日子，所有的不满与生活上的不便都被过滤掉了，剩下美好轻松的回忆。但我却不由自主地害怕起来。我们的生活确实是太安逸了，小小的波澜都能在我们心中产生不小的撞击。短短的十一天，竟然能引发我们这么多的想法与激情。一想到自己白白荒废了许多岁月却从没意识到自己的无知与浪费，我就感到害怕。与其说这是一次轻松愉快的写生经历，还不如说给了我们当头一棒，警醒我们，充实而有意义的大学生活从现在正式开始。

<div align="right">曾家佳（绘画系）</div>

2009年7月1日到现在的这些日子对我来说是一个很珍贵的体验，其实到这里之前心里还有点能不去就不去的想法，但是一旦到这里生活一段时间，总是觉得这里的生活比城里的生活美好多了，甚至有一点不想回去。这里有新鲜的空气，蓝蓝的天空，高大广阔的山脉，酸甜可爱的杏，美丽灿烂的阳光……但是比这些印象更深的是我们的房东叔叔和阿姨，他们把我们当自己的孩子对待，给我们吃世界上最好吃的农家菜，给了我们不少的感动。一开始好多人担心我们这些留学生会不适应，但是在他们的关心和照顾下，我们完全适应了这里的生活，我现在不怕这里的那帮坏蛋虫子们，也不怕没有热水，用凉水洗澡，而我怕回到我原来的生活，而见不到天空上一闪一闪亮晶晶的星，还有这里可爱的村民们……我要回去之前跟阿姨叔叔们热烈地告别了，还有，要和他们说一句"阿姨叔叔们谢谢，我不会忘记你们的"。

<div align="right">金娇辰（留学生）（服装艺术设计）</div>

7月1日来到"庙上"感觉很不错，新鲜的空气和蓝蓝的天空都吸引我了，因为在北京市区里环境污染太严重了，跑到

"庙上"来住几天像疗养似的那么好。由于个人原因本不想来参加小学期的活动，但是一旦来了这心情也变舒服了。吃的饭跟平时不一样，都很"绿"，觉得我越来越健康了。第一天我身体就开始不舒服，心里挺难受，和同学们不认识，非常郁闷。但是恢复了就开始画画，跟同学们去玩，跟人家熟了就开始开心了。在山上走来走去，散散步聊聊天，挺高兴的。前几天，别的系的留学生受不了回北京了，但是我觉得这边的条件还不错，在中国留学很难得来这么干干净净的地儿，和中国同学们一块儿来活动的机会也很难得，而中国同学都在，只有留学生回去也是没有道理的事。感谢学校给我们安排这么好的机会体验体验，我在期待二年级的活动！

<div align="right">任秀智（留学生）（服装艺术设计）</div>

大驴小驴，我怕大驴，小驴怕我，这就是我与它们之间的鸿沟，而能跨越这条沟的是信任与爱，我帮它们赶走虫子，它们和我玩，和我拍照，我和它们在夕阳下玩了1个多小时，我感觉到了，是信任让爱在我们之间传递，我们都开心极了！

<div align="right">肖青（服装艺术设计）</div>

另外一件让我感触颇深的是老党员家的大姐，我很喜欢她的外向，喜欢聊天，我在日志里写了很多赞美她的话来表达我对她的喜欢，我每天上午都要花一些时间去她家和她聊天，我深信分享别人的生活也是实践的一部分。但是，昨天去的时候，她提到她非常的不爽，因为老党员给我们讲经历却没有得到任何的报酬，她气愤，认为是老师私吞了这份钱，还扬言去清华闹。我顿时备受打击，这样的大姐居然会抱有如此思想。我想，老师也没有意识到党员老爷子对我们进行思想教育是要收费的，这简直是在侮辱有如此党龄的人。我回来时候在想，我也许不懂这份钱对于她意味着什么，但人生有得有失，每件事不可能都获利，但是如果因为蝇头小利就要闹着要回来，会失去更多。比如我现在虽然还对她热情，却也重新认识到人的

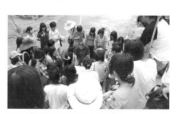

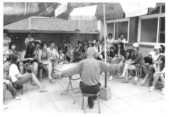

两面性。

这十几天我们都在改变，我们的到来无疑给村子带来变化，大叔大婶的生活变得忙碌，为了满足我们这群"蝗虫"，每天都起早给我们做饭，饭菜十分丰盛，每当看到桌上菜盘渐渐空了，大婶对我们这群"清道夫"真是又无奈、又有一丝欣慰。村里的狗平时都过得清闲，我们的到来无疑让它们尝到前所未有的宠爱。小黑从让人畏惧的形象一下转变成温顺可爱的形象，旺旺的伙食也得到改善，每早都有蛋黄吃，餐桌上有了肉也不会忘记给它留一份。遛骡子的大爷也有了倾诉的对象，每当我们坐在他旁边时，他总是不断重复他的故事，每一次都说得那样惊心动魄。平时不太受村民搭理的哑巴，也喜欢和我们说几句，因为我们会冲他笑，试着去理解他的话……我们渐渐融入这个村子，习惯5点起床去接山泉水喝，然后和遛骡子的大爷搭讪几句，再走到老房子看看狂吠的阿黄，和村民说说话，看看他们种的庄稼，养的牲畜，他们用热情回应我们。

我们也在改变。以前能睡一上午的我们开始喜欢享受清晨的空气，吃再多零食的我们，在农家饭前仍狼吞虎咽，赏月、赏景、散步，代替电视、电影，成为我们消遣的新方式，我们开始学会享受美好的一切，为之付出情感，再将它们表现在纸上。从来没见过月亮爬上山坡，从来没见过翅膀上有亮粉的大蝴蝶，从来没见过长得酷似黄百合的黄花菜，从来没见过像小狗一样黏人的小绵羊，家家户户都有美丽的故事，都有让人感动的瞬间。我们由不屑转变成为之感动，并感受一次又一次的感动。

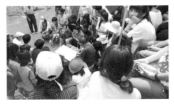

我们就要走了，我们会想念给我们尽心尽力看家的旺旺，它守护我们一个又一个晚上。我们会想念小黑，它喜欢别人丢石头给它玩。我会想念大爷的故事："我打退伍回来……"我会想念乡间每一株草，每一朵花，每一个生灵。

我们就要走了，乡间一切将回到从前。大婶大叔又开始忙

碌的日子，只是少了份热闹；大爷继续和骡子做伴，只是多了份惆怅；小黑继续被人畏惧；旺旺又开始乡间流浪。不知少了我们，他们会不会寂寞，每当晚上，他们会不会想念我们的吵闹，想念我们带来的一切。

<div align="right">亢葳（服装艺术设计）</div>

不知不觉来这里一周了，心中确实有藏不住的欢喜，这种有"生活"感觉的日子即将过去了，要回北京那繁荣、忙碌的感觉中去了。再不能悠闲地坐在大树下拿着画笔自由地描摹那些晚清的老屋子，听着狗吠深巷中，嗅着自然村落的味道，饮着水缸中的水。太阳在正午的时候很大，淋漓着汗水完成一张画面是一件多么让人有满足感的事情。

阳光洒在窗户上，斜着照进屋里，映着这样的阳光，写下心中的美妙，倒也是一件十分惬意的事情呢。

最后再好好珍惜这几天。

<div align="right">王甜娇（工业设计专业）</div>

经过这次的写生，我还学会了要忽略周围的干扰，因为我们住宿的附近是个小村庄，那里有不少的老房子，也有不少的废墟，我们平时也画了蛮多的老房子，所以我们就自己把这个村庄选为我们写生的重要基地。在村庄里画画，身边不免会走过村民，来来往往，当看到我们拿着画板或者画本在那里画画的时候，不同的人会有不同的反应，有见怪不怪的从身边走过，不看你一眼；有安静地站在你身边看你画画的；当然也有和你聊几句对你充满好奇的。但他们都不会像在景区画画时遇到的游客那样唧唧喳喳地指指点点，他们是那么的淳朴，不管是旁边指点的，还是安静地看你画画的，我们都得学会去忽略他们，不能觉得不自然，否则绝对画不好画。不管自己画得好坏，都要有自信去面对别人的目光，不管是评判的目光还是好奇的眼光。也就是常说的，走自己的路，让别人说去吧。

<div align="right">张羽中（工业设计专业）</div>

在灵山，除了画山让我有很大激情，和大家一起快乐地抢饭也是最值得我珍藏的一段记忆。在这里我们毫无顾虑，活得特别自在，觉得大家在吃饭的时候最能把自己毫无保留展现出来。其中最令人难忘的是大家一起和廖青抢肉吃的片段。一道菜上来了，近十双筷子直奔菜盆，廖青的筷子最神奇，她把筷子一伸，筷子如长了眼睛一般，嗖嗖嗖，飞速夹走最精瘦的几块肉，不给其他人任何机会，而那种翻江倒海之势，更是令我们佩服得五体投地。虽然大家都像饿狼一样抢食，可每个人，无论抢没抢到，脸上都是十分兴奋的表情，似乎真的很享受这样真挚的时光，起码我是这样。也许在以后，等我们长大了，我们再也不会像这样充满激情，所以我觉得，灵山饭桌上的欢声笑语真的值得我去珍藏。

李慧恩（环境艺术设计）

后记

　　这次清华大学美术学院大一年级的社会实践课掐头去尾仅有十天，但它给同学们留下了终生难忘的印象。暑期过后，当我因出书再次把同学们的"下乡写生"及"心得笔记"进行整理的时候，看到的依然是感动。

　　长期的应试教育，造成了今天的大学生对社会生活体验的严重缺失，社会实践课正是加强在校生对社会的认知，让学生到生活中去感受、去发现，进而用自己的方式去表达。

　　乡下生活的质朴、宁静、散漫与物质条件的匮乏，造成了城乡之间明显的生活反差，这一切都让学生记忆在笔端，留在了每一幅写生中，但这绝不是收获的全部，更大的变化还反映在同学们对社会变革、乡村发展、农民生活的关爱与思考。

　　感谢辽宁美术出版社给予我们的这次出版机会，感谢清华大学美术学院基础部的领导陈辉主任、李睦副主任、蒋智南书记对这次社会实践课的精心设计和安排，感谢领队同时也是任课教师的王君瑞、曲欣、田旭桐三位的辛勤工作，最后还要感谢大一全体同学的积极参与和共同努力。

<div align="right">

陈晓林

2009.10.28

</div>